수산나의
길 그리기

시작하는 말

수채화는 다르다.

그동안 입시 수채화와 취미 수채화 수업을 해 오며 드디어 내린 나만의 결론이다.

간단한 편지지에 꽃잎 하나라도 한 컷 그려 넣거나, 다이어리나 엽서를 수채화로 꾸미는 정도의 말랑말랑한 수채화부터, 보고 그리는 수채화 작품이나 마음 속 느낌을 꺼내어 그려 보는 심도 깊은 수채작품들까지 포함하여 내린 결론은, 수채화는 다른 장르와 확연히 구분되는 독특한 실기분야라는 것이다.

수채화와 가장 유사한 파트라면 유화나 아크릴화가 아닌 한국화라고 말할 수 있다. 둘 다 물을 섞어 사용하며 색의 짙고 흐린 농담과 강약표현을 갖는 장단점이 비슷하기 때문이다.

즉 수채화는 아크릴화나 유화에 입문하기 전에 밟아야 하는 단계가 아닌, 단독세계를 갖고 있는 분야이며 아무런 사전 훈련이 없었어도 바로 시작하고 즐길 수 있는 독립된 미술의 표현영역이라는 점을 이해하고 시작하기 바란다.

다만 어떠한 장르의 수채화 작업을 향하더라도 물과 색상의 비례에 따른 변화나, 색감과 질감표현을 위한 기초 연습단계가 필요한 것은 당연한 사실이며, 이 책에서는 그러한 단계를 수월하게 넘길 수 있도록 도우며 함께 손잡고 여행하는 마음으로 첫 코스부터 시작하고자 한다.

색 찾기를 쉽게 하기 위한 색상정보는, 그림을 그리는 과정에서 만들어 채색한 색이 두 가지 이상의 색을 섞은 경우에 색상터치를 남기고 색 명칭을 기록하며 따로 만들어 놓았다. 하지만 각 물감마다 색상의 명칭과 색감이 조금씩 다르고, 수채화 특성상 어느 정도의 물과 물감의 양을 섞는가 하는 것은 개인차이가 큰 것이므로, 색상표와 색감의 무게나 발색도가 똑같이 나오지 않아도 스트레스 받지 말고 유연하게 지속할 필요가 있다.

또한 수채화를 처음 시작한다는 것은 모방에서 창조를 끌어내기 위한 초기 과정과 같은 것이므로, 당분간 본 교재의 완성작을 따라하거나 비슷하게 그리는 과정을 거듭하며 연습량을 늘려가도록 하자. 그러는 과정에서 점차 자신에게 맞는 그림경향이나 방향을 찾아갈 수 있을 것이며, 적어도 어떠한 유형의 그림을 진행할 때에 가장 편안하고 행복하게 심장이 뛰는지 알게 되는 결론이 나왔으면 좋겠다.

많은 입문자들이 수채화가 만만한 분야가 절대 아니라고 말하면서도, 그림을 배우고 익혀 나갈수록 흥미롭다는 표현도 함께 하고 있다.

난생 처음 수채화 붓을 잡는 시작은 다소 힘들고 당혹스러울지라도, 결국 이러한 재미를 공감할 수 있을 정도의 시간을 수채화라는 분야에 나누어 주어야 가능하다는 말을 하고 싶다. 올라간 길이 있으면 내려갈 길도 있다고 하였으니, 본 교재를 많이 준비하고 노력하는 수채화 가이드라 믿고 그림여행을 함께 즐기기 바란다.

~ From 2016년 논산에서 김수산나

contents

길의 시작

어린 시절 학교 다닐 때를 생각해보면, 초등학생 때와 같이 연령이 어린 경우에는 대부분 학생들이 미술 준비물을 잘 챙겨 다녔었다. 요즘은 학교에 과목별로 구비된 물품들이 있어서 개인 준비물이 필요 없으나, 예전에는 개인이 준비해야 했었기에 문구점에서 사거나, 형제들의 물품을 함께 공유했었다.

그러다보면 빈부의 격차도 심하게 나타나는 것이 도시락 다음으로 미술 준비물이 아니었을까 싶다. 12가지 색상 크레파스나 물감을 가족이 함께 공유하느라, 많이 사용하는 색은 아예 없거나 부족한 아이가 있는가 하면, 휘황찬란한 36색을 가지고 온 친구는 특별한 색이랑 도구들이 있어서 눈에 띄었었다.

이제 그런 차이는 드라마에서나 나오는 옛날이야기가 되었고, 요즘은 어떠한 경험치나 정보력을 가졌는지 여부가 좋은 재료와 실기 향상도를 결정하는 시절이다. 그림을 시작하는 일은 재료를 먼저 구비해야 하는 것과 동시에 이루어진다고 해도 과언이 아니며, 또한 방향이 맞는 교재나 본인과 교감할 수 있는 교사가 필요하다.

물론 이러한 점이 전부는 아니지만, 풍부한 정보가 넘치고 훌륭한 교재와 좋은 선생님들이 많은 세상이므로, 혼자 끙끙대며 먼 길을 돌아오는 고생을 하지 않았으면 좋겠다는 바람이 든다.

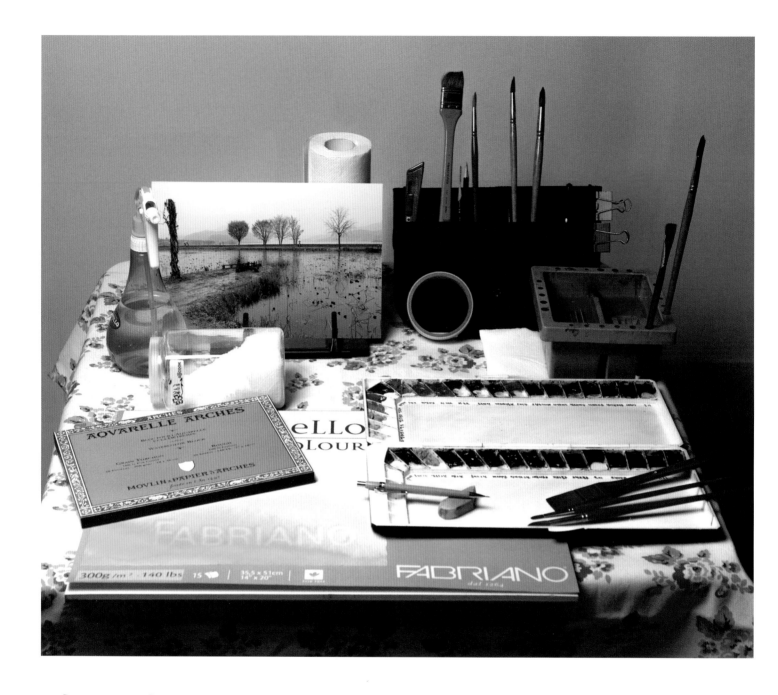

가. 준비물

자신의 작업공간이 절실했던 학창시절에는 단 한 평의 공간만 있어도 평생 즐겁게 그림 그릴 수 있을 것 같았다. 하지만 고수가 연장을 탓하지 않듯이 반드시 그림 그리는 작업실이 필요한 것은 아니다. 어떤 작가는 손바닥만 한 원룸 싱크대 위에서 그림 그리고 있으며, 또 누구는 쓰지 않는 골방이나 식탁에서 작업한다는 일은 종종 듣는 이야기이다.

 분명한 것은 공간의 문제가 아니라 자신의 작품세계와 작업의지가 중요하다는 것이고, 이왕이면 다홍치마라고 편안한 장소에서 좋은 자료와 재료를 가지고 작업한다면 더 더욱 좋을 것이다. 그러므로 여기에서 소개하는 준비물들은 최소한의 기준선을 말하는 것으로, 난생 처음 붓을 잡는 경우라 미술에 대한 아무런 사전지식이 없을지라도, 나중을 생각하여 일정한 수준 이상의 전문가용을 권하고 있다.

종이와 연필

물을 많이 사용하는 수채화의 특성을 고려하여 두꺼운 종이를 준비한다. 학생용 캔트지라 하여도 200g 이상의 무게가 되어야 하며, 전문가용 수채화지로 300g 이상이어야 물을 머금고 마르는 채색과정을 반복하면서 종이가 활처럼 휘거나 울퉁불퉁해지는 현상을 줄일 수 있다. 하지만 같은 무게라 하여도 제조회사마다 종이의 질이 다르고, 만든 방식에 따라서 물을 흡수하는 속도나 물감의 발색도에 차이가 나며 종이 표면의 질감도 다르다.

그러므로 같은 무게의 종이라도 아래와 같이 제조 방식에 따른 종이질감의 차이를 구분해서 구입하고, 자신의 작업 스타일과 가장 잘 어울리는 질감의 종이를 찾는 과정을 거치기 바란다.

세목지(Hot-pressed) 손으로 문질러 보았을 때 가장 매끄러운 표면을 가지고 있으며, 종이 표면의 요철이 적어 채색한 물이 빨리 마르므로, 묘사 위주의 세밀한 그림을 그릴 경우 선택하면 된다.

중목지(Cold-pressed) 일반적으로 가장 많이 사용하는 종이로, 적당한 세밀함과 거친 질감 표현이 함께 가능하다. 처음에는 이러한 종이를 낱장으로 구매해서 사용하며 적응기를 갖도록 하자. 이후 자신의 작업방식에 맞는 종류가 정해지면, 여러 장의 종이를 화첩처럼 한 권으로 묶어 판매하는 '블록지'를 구입하면 편리하다.

황목지(Rough-pressed) 황목지는 거친 황야처럼 우툴두툴한 표면을 가지고 있는 종이로 세밀한 펜 선이나 드로잉 선을 내기에는 부적절하지만, 그림의 성향이 느낌 위주로 시원시원하면서도 거친 물번짐과 얼룩을 많이 사용하고자 할 때에는 아주 효과적인 답을 얻을 수 있다.

특별한 테마나 목적이 있지 않는 한, 수채화 작업에서 연필은 스케치 이상의 역할을 하지 않는다. 따라서 기본적으로 4B, 2B, B연필(여기에서 B는 Black의 머리글자로 진하기를 표시하며, 숫자가 클수록 심이 무르며 색이 짙어진다는 표시이다) 중, 자신의 필압(연필색을 내는 힘)에 맞는 연필을 고르면 된다. 필자는 2B연필심을 넣은 샤프펜을 주로 사용하고 있으며, 지우개는 말랑거림이 있는 미술전문가용을 쓰고 있다.

수채화 물감과 팔레트

수채화 물감은 국내외를 통틀어 다양한 종류가 있으며 그만큼 가격의 차이도 천차만별이지만, 첫 준비로는 국산물감 중 전문가용 수채물감 32색을 세트로 구입하는 것이 경제적이며 질적으로도 우수하므로 무난한 선택이다.

이후에 인물화나 추상화 같이 특정 계열의 색상이 많이 필요할 경우에는 낱색으로 구매하여 사용하면서, 점차 색의 미세한 차이를 느낄 수 있는 시기가 되면, 자신이 표현하고자 하는 색상에 더 잘 맞는 회사의 제품을 선택하기 바란다.

물감에 비하면 팔레트 선택은 단순해서, 시판되는 몇 종류 중 가볍고 칸이 많은 제품이면 무난하다. 여기에서 사용하는 튜브형 물감은 이렇게 칸이 나뉘어져 있는 팔레트에 물감을 짜 놓고 사용하는 것이 일반적이다. 참고로 초보자에게는 팔레트에 물감의 이름을 유성펜으로 적어 놓기를 권하는데, 색 이름을 기억할 필요도 있고 색상을 추가해야 할 경우 같은 색을 찾기 쉽기 때문이다.

붓과 물통

물감 못지않게 선택에 신중해야 하는 준비물이라면 주저하지 않고 붓이라고 답할 수 있다.

그러므로 반드시 전문가용 수채화 붓을 구입해야 하는데, 디자인용 붓은 붓 몸이 짧거나 붓 털의 탄력이 더 센 편이며, 아크릴화나 유화용 붓은 털이 억세어 물을 머금기 어렵기 때문이다.

처음에는 기본적으로 둥근 붓(환필) 10호, 12호, 14호 정도와 가느다란 세필, 납작한 평붓 두세 개를 구비하되, 각 붓의 두께를 나타내는 호수는 제작사별로 굵기나 넓이에 차이가 있으므로 직접 살펴보며 구입하도록 하자. 그리기가 점차 익숙해지는 단계가 되면, 본인의 활용도에 따라 점점 다른 붓을 구입하거나, 필요하다면 조금씩 좋은 품질의 붓을 구입하는 것이 경제적이다.

물통의 경우 사진에서와 같이 플라스틱으로 칸이 구분되어 있는 테이블용을 권하고 있으나, 야외용 접이식 물통이나 잘 쓰러지지 않는 무게를 가진 유리그릇을 두어 개 놓고 사용해도 좋다.

기타

키친타월이나 수건(걸레용도)은 붓의 물 조절이 필요할 때나, 종이 위에 물감의 농도조절 할 때 물기를 닦아 내는 용도로 사용한다. 이 밖에 종이테이프, 칼, 분무기와 집게, 화판, 책이나 자료를 받치는 독서대와 같은 물품들을 필요에 따라 준비하게 될 것이다.

나. 많이 활용되는 수채화 기법

이 책에서 소개하는 기법들은 특별히 기기묘묘한 기술은 아니나, 우리가 앞으로 수채화를 그리는 과정에서 적어도 두세 번 이상 반복해서 사용되는, 시각적 효과가 돋보이는 방식들을 위주로 소개할 것이다. 물론 이러한 기법이나 효과 한 가지만으로도 충분히 예술성 있는 작품이 나올 수 있으나, 지나치게 기교에만 의존하는 것도 모래 위에 집을 짓는 것과 같이 불안정하니 활용도를 중심으로 익히기 바란다.

자연스럽게 종이와 붓에 익숙해야 할 필요도 있거니와 색상을 만드는 연습도 겸해야 하므로, 비록 연습이라 하여도 수채화 전용지를 포함하여 전문도구를 사용하여 따라 그려 보도록 하자.

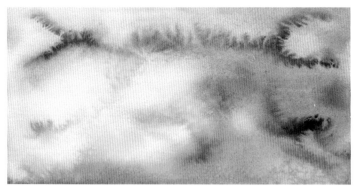

약한 번지기 효과 1

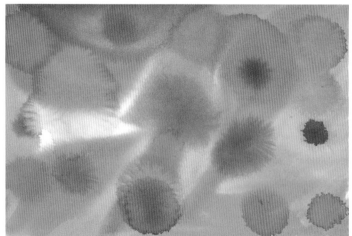

약한 번지기 효과 2

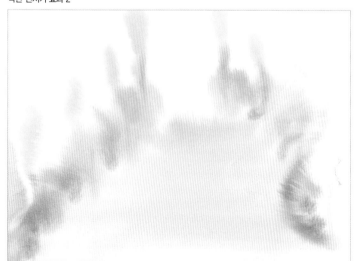

약한 번지기 효과 3

1. 번지기(습식 수채화)

***a 물 얼룩과 친해지자 약한 번지기 효과와 강한 번지기 효과**

대부분의 사람들은 일상생활에서 우연히 만들어진 그림자나 얼룩을 보았을 때, 습관적으로 어떠한 형태나 형상을 떠 올리는 경우가 많다. 번지기 기법은 그러한 연상동작을 작품의 바탕이나 주제로 이용하는 방식으로, 물에 종이를 적셔서 연출하거나, 이전 채색이 마르기 전에 덧바르는 형식으로 연습해 보자.

종이 전체에 물 칠을 해야 하므로 종이테이프로 화판에 밀착시키거나 블록지를 사용하고, 이전에 채색한 곳이 어느 정도 말랐을 때 다음 색이나 물을 올려야 번짐 효과가 나는지의 정도차이를 연습을 통하여 기억해 놓는 것이 좋다.

종이에 먼저 칠한 색의 번들거림이 잦아들었을 때 채색하는 것이 가장 효과가 좋으며, 젖은 종이에 스민 물이 색상을 흡수하며 서로 섞이기 때문에 완전히 말랐을 때는 색상이 훨씬 흐려지므로 약한 색과 강한 색을 고루 사용하며 미세한 느낌을 익히기 바란다.

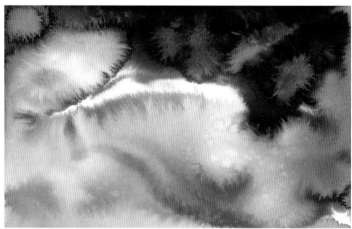

강한 번지기 효과 1

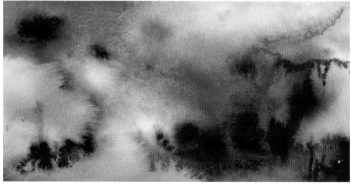

강한 번지기 효과 2

*b 이미지가 있는 번지기와 그러데이션

앞의 번지기 기법과 같은 방식으로 진행하되, 조금 더 적극적인 방식으로 이미지를 의도하여 그려 보자. 머릿속으로 구체적인 형상을 떠 올리며 색 번지기를 해도 좋으며, 실제 사진이나 영상 자료를 보면서 사실적인 이미지를 만들어도 좋다.

번지기-파인애플

또한 바다나 하늘이 연상되는 넓은 면적은 색상의 농도가 점점 달라지는 그러데이션 기법으로 채색하는 연습도 해 보자. 채색한 색상이 조금 촉촉하게 남아 있을 때 분무기를 이용하여 물을 뿌리고 그 효과를 관찰하는 것도 흥미로운 놀이와 같을 것이다.

번지기-포도

번지기-그러데이션

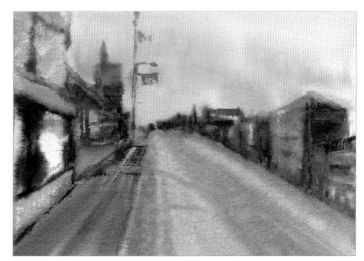
번지기-풍경

번지기-장미

***c 얼룩과 이미지 작품의 예**
자료 사진들은 물번짐과 얼룩만
으로 그림의 80% 이상이 진행
되어 작품수채화다운 모습으로
완성된 예시작들이다.
맨드라미 그림과 같이 스케치
없이 물번짐으로 형상을 구현하
는 경우는 충분히 계획된 번짐
을 유도했다면, 고성의 분위기를
얼룩으로 표현한 후 약간의 구
체적인 풍경 형태를 드로잉으로
올린 3장의 그림은, 다양한 색상
과 회화적 느낌들이 함께 잘 어
우러진 분위기 위주의 작품으로,
우연적 번짐의 힘이 얼마나 흥
미로운 결과로 맺어지는지를 잘
살펴 볼 수 있다.

2. 겹치기(건식 수채화)와 불투명 기법

*a 터치 쌓아 올리기

붓 터치를 약한 색부터 점차 짙은 색으로 쌓아 올리는 겹치기 기법은, 딱히 기법으로 정의하기에는 너무도 일반적이며 무난한 그림 방식이라고 할 수 있다.

하지만 꾸준히 겹쳐 칠하게 되는 여러번의 터치는, 종이 위에서 서로 섞이기도 하고 밑 색에 의하여 나중에 올리는 색이 달라 보이기도 하면서, 최대한 많이 그린 듯한 깊이 있는 밀도를 자랑한다.

이러한 겹치기 채색방법은 시험에 대비하는 학생 수채화에서 주로 많이 사용하고 있는 방식이다. 아마 한두 번에 끝을 보거나 우연에 의한 효과가 결정되는 작품 수채화의 습식법에 비하여, 차근차근 밀도를 쌓는 과정을 진행하면서 그림을 교정하거나 변화를 주는 건식법의 제작과정이 훨씬 안전하기 때문일 것이다.

하지만 특별하게 의도한 작품 수채화가 아니라면 그림을 진행하는 과정에서 건식과 습식방식은 자연스럽게 섞이며 서로간의 장점들을 활용하게 되는 경우가 대다수이므로 별도로 구분하지 않아도 상관없다고 생각한다

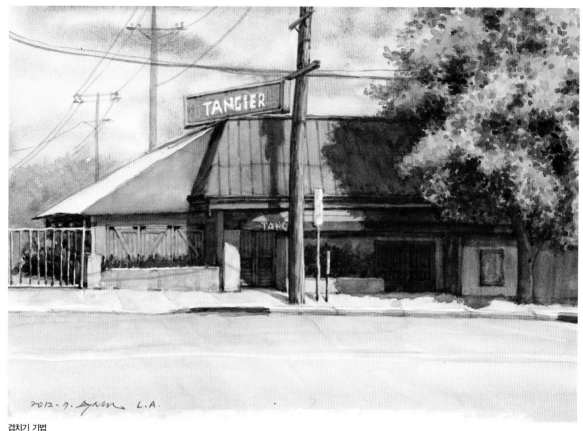

겹치기 기법

겹치기 기법

*b 불투명 기법

사람들이 일반적으로 수채화라고 부르는 것은 투명 수채화를 말하는 것으로, 그 반대인 불투명 수채화는 흰색이나 검정색 물감을 섞어 사용하는 경우로 구분한다.

물을 섞어 사용하는 수채화는 기름을 섞어 사용하는 유화작품이 주는 중후한 맛과 깊이감에 비하면 완성 후 밀도가 떨어지는 것이 사실이다. 불투명 수채화는 그러한 단점을 보완할 수 있는 방법으로, 흰색을 섞어 파스텔 톤의 색상도 자유자재로 만들어 채색하거나, 닦아내지 않고 덮어씌우는 방식으로 교정할 수 있어 편리하다. 수채화 물감의 흰색은 너무 옅다고 할까, 견고함이 약해서 밑 색이 올라오므로 포스터물감의 흰색을 섞어서 연습하는 것이 좋다. 참고로 검정색은 조금만 섞어도 보기 싫은 탁색이 되므로 아예 쓰지 않는 것이 좋다.

2015. 4.

3. 담채화식 드로잉 기법

*a 펜과 수채화의 만남

담채화란 스케치선이 맑게 비쳐 보이도록 가볍게 수채물감을 올려 채색하는 그림으로, 세부를 묘사하는 역할을 하는 드로잉과, 명암의 깊이나 묵직한 양감을 나타내는 채색 두 가지가 다 중요한 역할을 한다.

물번짐이 없는 유성펜화는 만화나 건축의 조감도나 투시도와 같은 분야에서 활용되고 있으며, 스케치 선이 물에 번지는 성질을 이용하는 수성펜화는 수성 색연필이나 콘테와 함께 좀 더 회화적인 수채화작업에서 기능을 발휘한다.

수성펜

수성펜

유성펜

유성펜

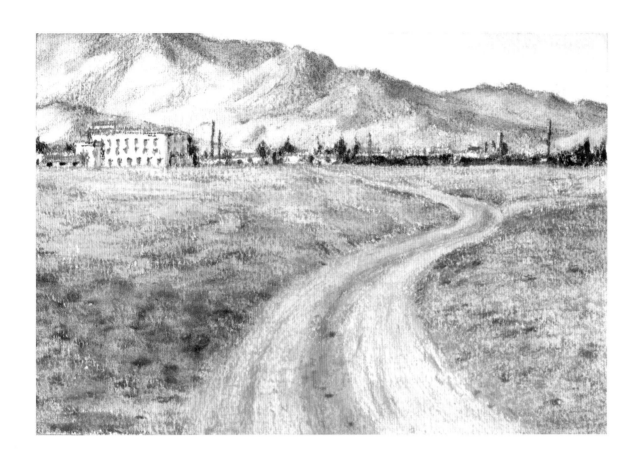

*b 연필 콘테와 수성 색연필

앞의 날카로운 펜 종류에 비하면, 콘테 혹은 연필콘테나 색연필은 종이로 쉽게 스며들지 않고 종이결 위에 머무른다고 표현해도 될 정도로 약한 밀착력을 가지고 있다. 그러므로 견고함은 떨어지지만 드로잉한 위에 수채화 물감을 얹었을 때, 콘테와 같은 건식재료들의 입자가 수채화와 함께 일부는 섞이고 일부는 고정되는 독특한 질감을 갖고 있어, 필자도 많이 애용하는 채색방법이다.

수성 색연필은 연필 콘테에 비하면 훨씬 정교한 스케치를 할 수 있는 단단한 심을 가지고 있으나, 스케치선 위에 물이 올라가면 수채물감을 옅게 칠한 것과 마찬가지로 종이에 녹듯이 스며든다. 담채화라는 단독 이미지로 완성하기에는 약하지만, 복잡한 수채화 도구 없이 붓 한 자루와 수성 색연필만으로 그리는 것이 가능하다는 장점과 함께, 그 만의 부드러운 매력을 가지고 있다.

연필 콘테

연필 콘테

수성 색연필

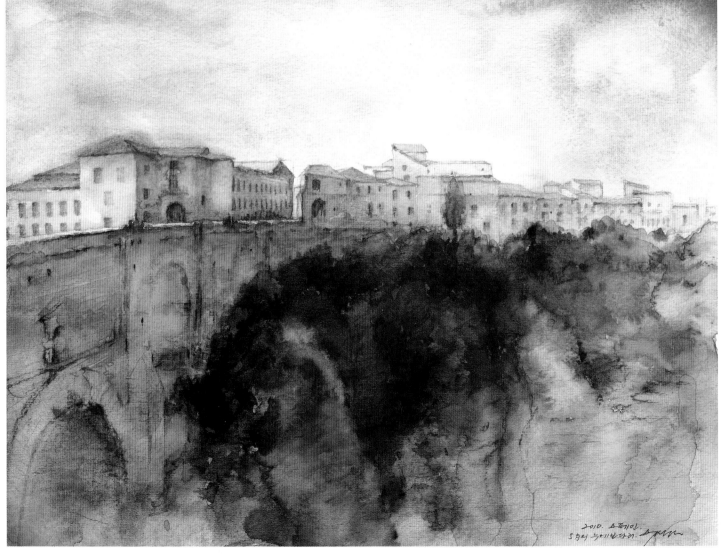

풍경의 구도

그림에 대한 이해와 깊이가 더욱 많아질수록 구도나 투시, 형태에 관한 긴장감에서 자유로워질 수 있다. 하지만 그러한 단계에 도달하기까지는 기본적인 원리와 유형에 따른 반복된 연습과, 더 나아가 변화를 포함한 창작까지의 작업이 필요한 것이 사실이다.

여기에서는 이 책을 대하고 있는 독자의 위치를, 아직은 그림의 '그'자도 제대로 써 보지 않은 초보로 가정하고 구도에 대한 이야기를 풀어 나갈 것이다. 즉 구도에 대한 이해를 얻기 위한 용어나 설명이 좀 더 간단하고, 시각적으로도 수월한 방법을 택하려고 노력했음을 보아 주기 바란다. 그리하여 복잡한 투시나 예술과학적인 비례와 시점들에 대한 이론으로 깊이 들어가지 않고도 1차적인 이해와 응용이 가능한 정도에 머물도록 주의를 기울였다.

가. 사진에서 구도 찾기

요즈음은 직접 자연을 마주 대하고 다양한 날씨와 시간에 따른 빛의 변화, 오가는 사람들의 기척과 호기심어린 간섭을 즐기거나 견디어가면서 그림 그리는 경우가 적어진 시대이다. 물론 그렇게 직접 사생하는 방법이 바람직한 점도 많지만, 기상여건이나 상황에 따른 여러 가지 변수를 따져 보자면, 야외나 현장에서 원하는 대상의 사진을 찍어 와서, 작업실에서 가장 집중이 잘 되는 시간에 그림으로 옮기는 방법이 일반적인 경향이 되었다.

필자 역시 같은 경험을 하는 보통사람인지라, 처음에는 그저 많이 촬영해 오면 배부른 듯 포만감이 밀려와 뿌듯하였으나, 점차 작업실에서 차분하게 분류하고 마음에 드는 사진을 고르는 후반작업이 제법 에너지 소비가 크다는 것을 알게 되었다. 너무 양이 많으면 제대로 고르지도 못하고 포기해 버린다고나 할까, 한두 번 그런 경험을 한 후에는 알짜배기로 원하는 대상만을 찍어오기 위해 노력하고 있다.

그림 그리기에 좋은 사진을 얻기 위한 중요한 요소는 '청명한 날씨의 빛과 그림자' 이다.

일반적으로 오전 9~ 10시 전후의 그림자와, 오후 3시 전후가 깨끗하고 깊은 그림자가 나오는 시간대이다. 청명한 날씨라 해도 정오의 빛은 그림자가 너무 짧고, 이른 아침과 늦은 오후는 그림자가 길게 드리워지기 때문이다.

1. 높고 낮은 차이를 둔다.

시점의 차이를 말하는 것이다. 같은 장소를 일어선 상태에서 찍은 사진과, 위치를 약간 오른쪽으로 이동하여 바닥으로 충분히 내려앉아서 촬영한 사진이 주는 대상의 주제와 화면 내에서부터 전해오는 시각적 거리감은 상당한 차이가 나는 것을 알 수 있다.

2 멀리에서 한 장, 가까이에서 한 장

풍경은 이동하면서 보는 자리에 따라 대상의 높낮이와 크고 작음의 차이가 다르므로, 자료 (사진a)와 같이 멀리에서 한 장 촬영한 후, 가까이 다가가면서 또 한두 장을(사진b, c) 찍어 놓는다. 이후 작업실에서 그릴 대상을 고를 때 선택의 범위도 넓어지지만, 거리에 따라서 시점의 차이도 나면서, 주제가 건물(사진b)에서 길(사진a)로 변하는 등의 변화를 줄 수 있다.

비슷한 내용의 사진d를 기준으로 하여 다시 한 번 살펴보자. 왼쪽을 중심으로 한 장(사진e) 찍으면 개망초가 지천인 수평구도의 초록풍경이 주제로 부각된다. 오른쪽 면으로 가까이 가면서 다시 한 장(사진f) 찍어 놓으면, 이번에는 군더더기 없는 흙길이 주제가 되는 깔끔한 화면을 얻을 수 있게 된다. 즉 작가의 결정에 따라서 한 장소에서 3장의 그림이 나올 수도 있고 조합하고 짜 맞추는 과정을 통하여 새로운 1장으로 집약될 수도 있다.

사진a

사진b

사진C

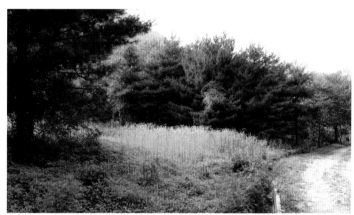

사진d

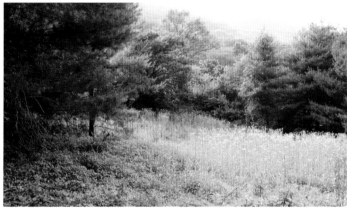

사진e

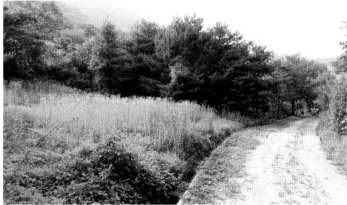

사진f

※ 멀리서 한 장, 가까이에서 또 한 장 찍어 놓으면 이후에 실내에서 원하는 장면만을 확대하여 그릴때, 선명한 화질의 자료사진을 얻을 수 있다.

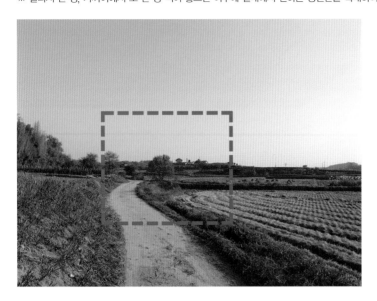
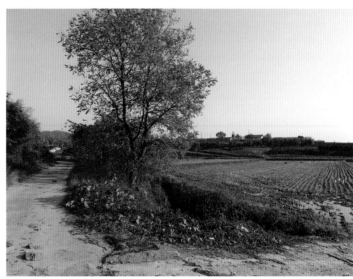
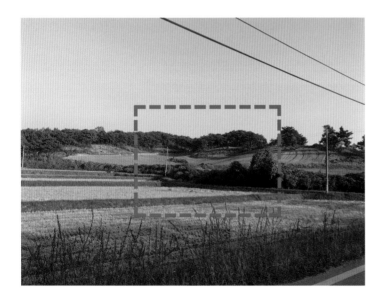

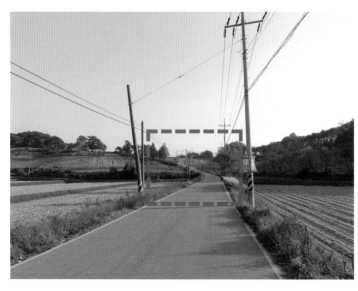
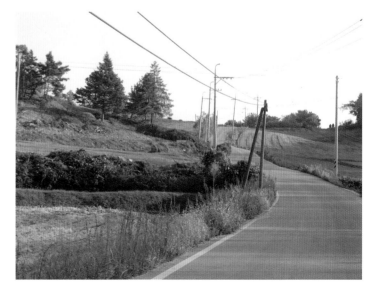

3. 조금씩 이동하며 주제 찾아 놓고 선택하기

눈 안으로 쏘옥 들어오는 매력적인 대상을 찾았다고 해도, 막상 현장에서 완벽한 구도를 가진 사진으로 촬영하기에는 날씨와 시간에 따른 제약이 따른다. 최대한 사각의 앵글 안에서 보기 좋은 화면을 여러 장 찍어 두는 것이 도움이 되는데, 이렇게 조금씩 이동하는 과정에서 눈에 들어오는 한 컷 한 컷의 주제가 무엇인지를 분명히 잡고 촬영하는 사진과 그렇지 않은 사진은 큰 차이가 있다. 즉 나무가 주제일지, 담이나 건물이 주제로 끌리는지를 결정하며 사진을 찍어 놓는 것이다.

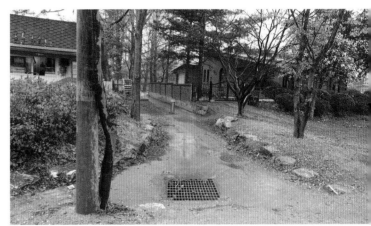

4. 가로와 세로의 차이, 클로즈업의 묘미

촬영이 끝나고 나면 컴퓨터 화면에서 사진의 앵글을 가로나 세로로 바꿔 보면서 더 나은 구도를 찾는 것이 일반적인데, 이 때 화지의 배율이 달라지면서 보이지 않는 사각지대가 생기기 때문에 이왕이면 사진을 찍는 현장에서 가로와 세로로 각각 촬영해 오는 것이 더 안전하다. 또한 거리를 두어 이동하면서 멀리에서 찍은 사진도 있으면 금상첨화이다.

가로 그림이 주는 안정감은 같은 대상이라 하여도 세로로 되었을 때 조금 더 집중력 있는 화면으로 보이게 하는 힘이 있다. 그림으로 옮겼을 때 어떠한 배율이 그림을 더 보기 좋게 만들면서 작가가 전달하고자 하는 느낌에 가까워지는 앞으로 경험을 통하여 습득해야 할 숙제이다.

어느 한 부분을 집중하여 클로즈업시켜 그리고자 하는 의도가 있다면, 이러한 사진은 컴퓨터에서 부분 확대를 하며 화면을 재구성하게 되는 경우가 많다. 하지만 확대한 사진에서 선명한 화질까지 얻기에는 한계가 있기 때문에, 마음먹고 근접촬영(클로즈업)을 해 놓는 것이 좋다. 한 장의 사진에서 여러 장의 그림을 끌어 낼 수 있는 솜씨와 기술이 충분한 시대이지만, 다시 같은 장소나 환경을 만들어 재촬영하기 어렵기에, 마음에 드는 소재가 발견되면 높낮이와 기울기, 간격과 배율을 다르게 하며 여러 장의 컷을 남겨 놓는 자신만의 장치가 필요하다.

가로

세로

멀리서 본 풍경

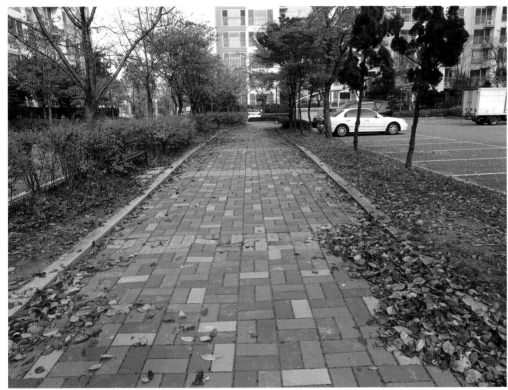

전체

부분

부분 확대

전체

부분

나. 구도의 유형

여기에서는 주제가 '길'인 경우이므로 구도의 기본에 충실한 여러 가지 유형이 명백하게 드러나는 사진이 많지만, 정물화거나 인물화, 동물화 등 다른 소재가 주제인 그림들은 구도가 명확하지 않은 경우가 많다. 이 책에서 다루는 구도에 대한 원칙은 크게 변함이 없음을 미리 밝힌다.

아래의 5가지 유형 이외에도 응용 가능한 다양한 구도의 유형들을 더 꼼꼼하게 알아볼 수 있으나, 너무 복잡하면 집중력이 흐트러질 수 있기에 이 정도로 요약했을 뿐이다.

'좋은 구도'란 보기에 편안한 모양새를 가진 그림, 즉 '좋은 그림'과 같은 말이라 할 수 있다. 이는 풍경사진이 주는 기본적인 모양새를 기준으로 하여 화지 안에서 명암과 원근의 무게가 부담스럽지 않게 배치된 것을 말한다.

때로는 더 나은 구도를 위하여 나무나 전봇대와 같은 소재를 이동시킬 수도 있으며, 시야 밖으로 비껴나 있는 대상을 화지 안으로 이동시켜 그려 넣는 방법 등의 새로운 조합을 만들어내는 방식에도 자유롭게 열려 있어야 한다.

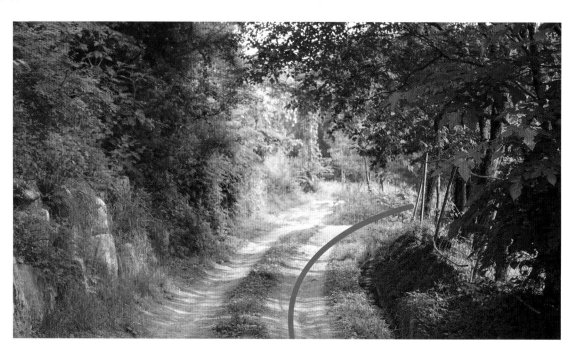

1. C자형 구도

포물선형 구도라고도 부르며 주제감이 단순하고 명확하게 드러나는 반면, 너무 단순하여 변화가 적은 경우가 많기에 나무나 전봇대 등의 수직 물체들로 중심을 잡으며 아기자기함을 더하는 것이 좋다. 자료사진과 같이 그림으로 옮길 때 수평으로 드리워져 있는 길 위의 회색 그림자는 세로로 견제하고 있는 나무와 함께 화면을 단단하게 만들어 주는 중요한 요소가 된다. 이는 그림자가 구도에서 얼마나 큰 역할을 하는지 알 수 있는 좋은 예이다.

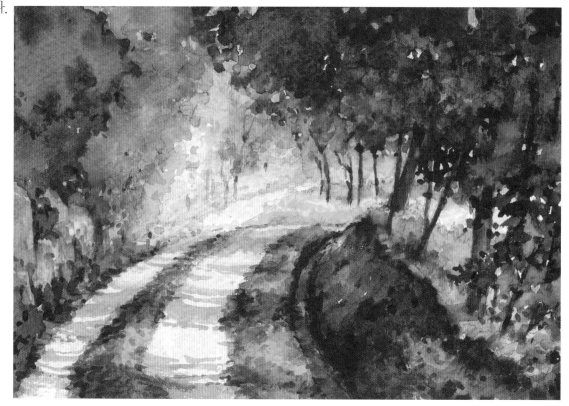

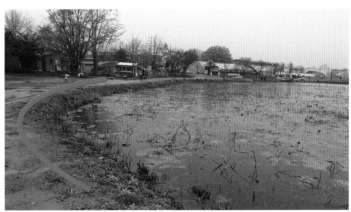

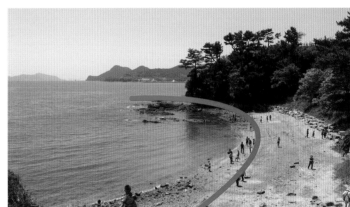

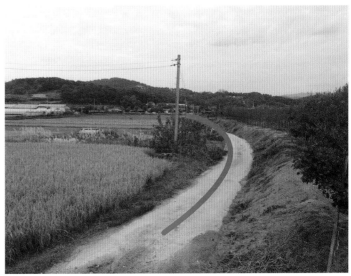

2. S자형 구도

사실 S자 구도나 Z자, C자형 구도라 함은 이론을 위하여 편의상 구분해 놓은 것에 불과하다. 자세히 들여다 보면 이래저래 서로 어우러진 과정에서 중복되는 경우가 많은 복합적인 구도를 형성하고 있으며, 그런 복합 구도야말로 자연이 만들어 내는 '언제나 좋은 구도'이다. 다만 작가의 의지와 결정이 많이 들어가는 것 또한 그림을 통한 고유의 창작영역이므로, 보이는 그대로의 느낌에서 한 걸음 더 나아가 작가 자신이 받은 느낌이나 드러내고자 하는 작품 내용을 더욱 견고하게 하기 위해 구도의 변화를 시도하기를 권하고 싶다. 그리하여 사진이 기본이 되면서, '같은 듯 다르면서도 더욱 그럴듯한 구도'가 만들어지는 결과를 만들어 보자.

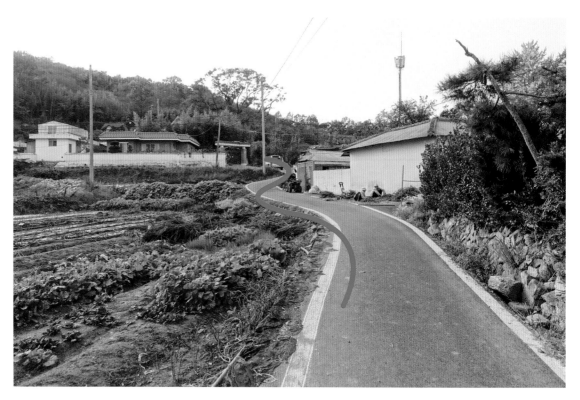

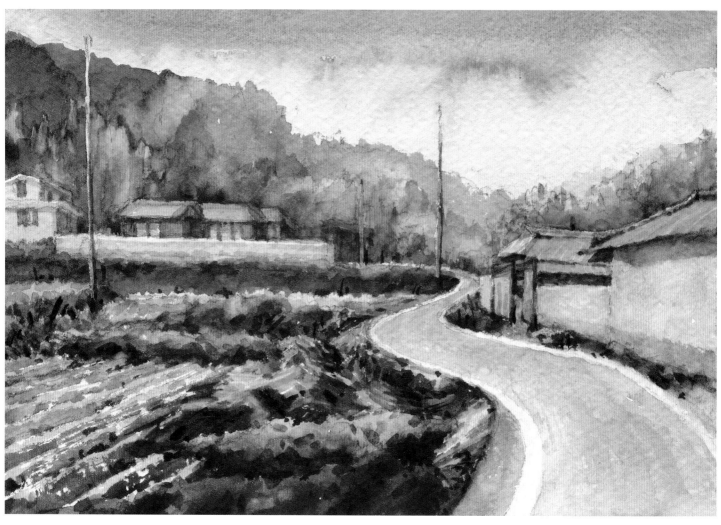

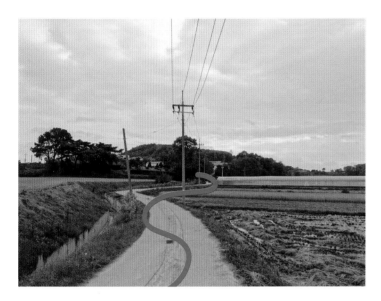

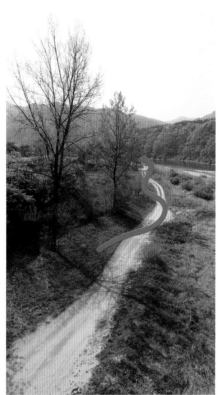

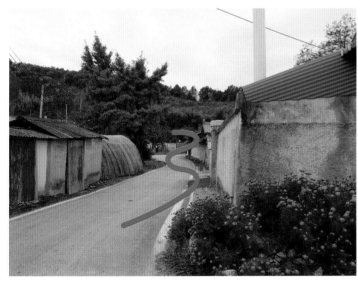

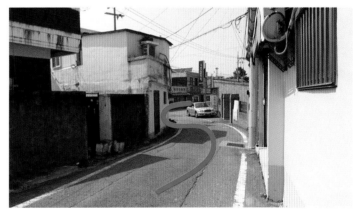

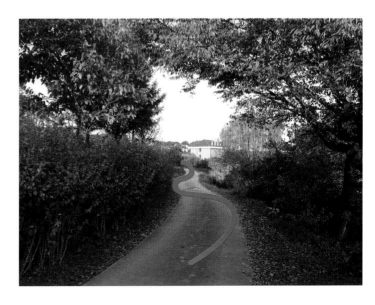

3. Z자형 구도

명암이 드리워진 1번 사진을 찍기 위해서 필자는 같은 장소를 3번 방문해야 했다. 첫 날은 구름이 많은 흐린 날이라서 위치만 기억하는 의미로 한 컷 찍고 왔으며, 두 번째 날은 디지털 카메라의 배터리가 얼마 없는 관계로 원하는 만큼의 사진이 나오지 않았었고, 야심찬 세 번째 방문은 전혀 예상치 못했던 추수로 인하여 앞의 사진과 비슷하거나 같은 사진을 가질 수가 없었던 재미난 일화만 남겼다.

Z자형 구도는 S자형 구도와 일부러 구분할 이유가 없으리만치 비슷하며, 둘 다 리드미컬한 운동감과 거의 완벽에 가까운 구도라고 불리는 안정감을 가지고 있는 유형이다. 다만 Z자형이 좀 더 강한 느낌을 준다는 정도의 구분은 할 수 있으나 그렇게 큰 의미는 없다.

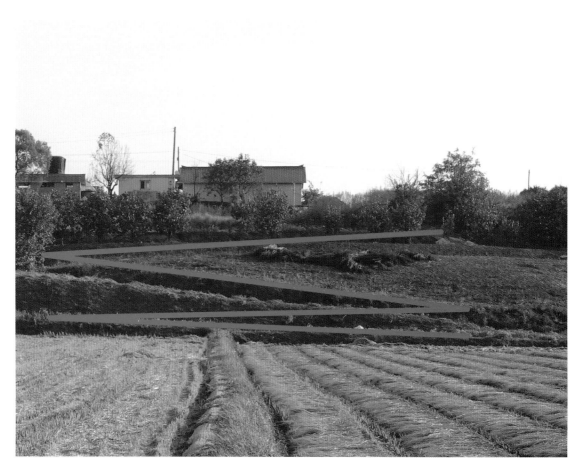

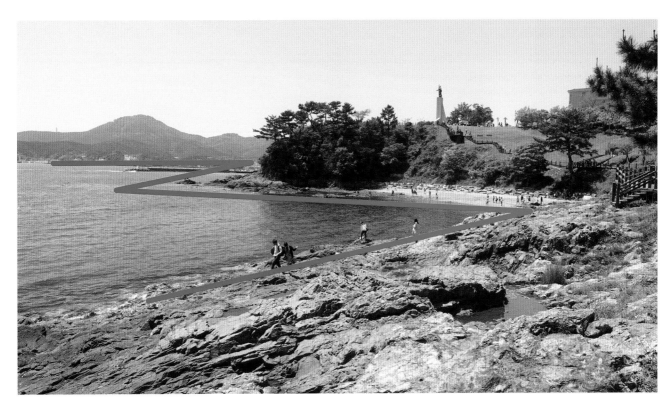

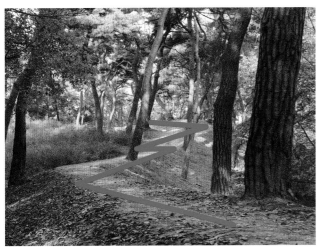

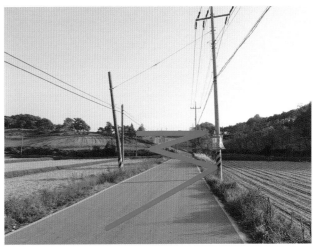

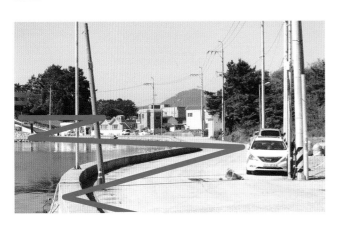

4. T자형(수직 수평) 구도

우리말로는 ㅜ자형 구도와 같으며 ㄱ
자형이나 ㄴ자형 구도와도 밀접한 유
사성이 있다.

운동감보다는 정적인 안정감이 가장
두드러진 구도이지만, 지나치게 수직
이나 수평의 구도로만 이루어질 경우
지루함을 감출 수가 없게 된다. 그런
경우에는 색상의 대비나 명암의 깊이
감 조절을 통하여 정적인 구도 안에
서의 미묘한 변화를 두는 것으로 그
림의 무게를 조절할 수 있는데, 사실
좋은 구도가 반드시 운동감이나 안정
감을 동반해야 하는 것이 아니라는
단계의 그림에서는 작가의 주장이나
의도를 예술적으로 강하게 드러낼 수
있는 강력한 매력을 가진 구도이다.

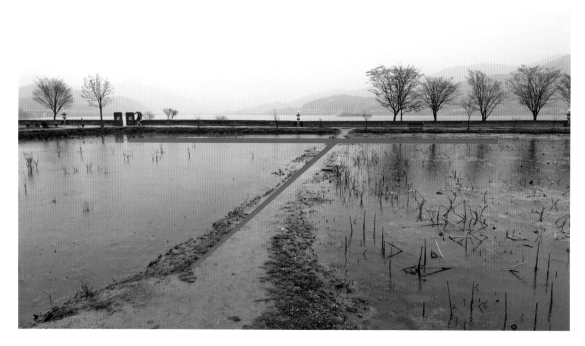

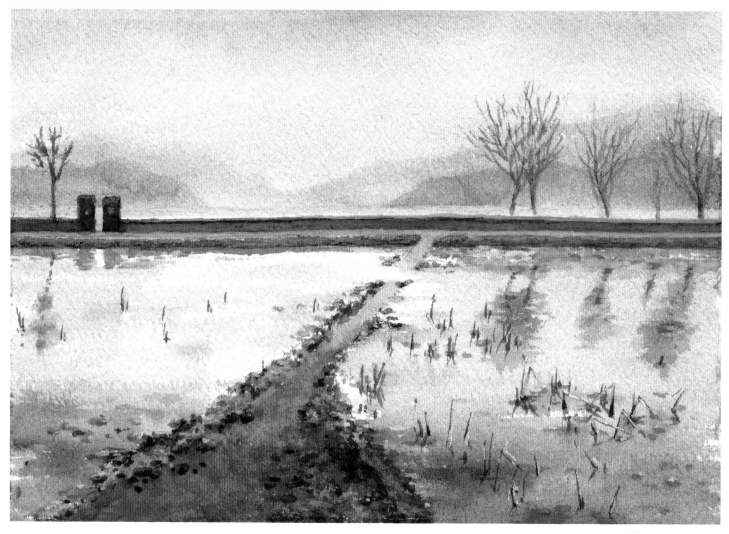

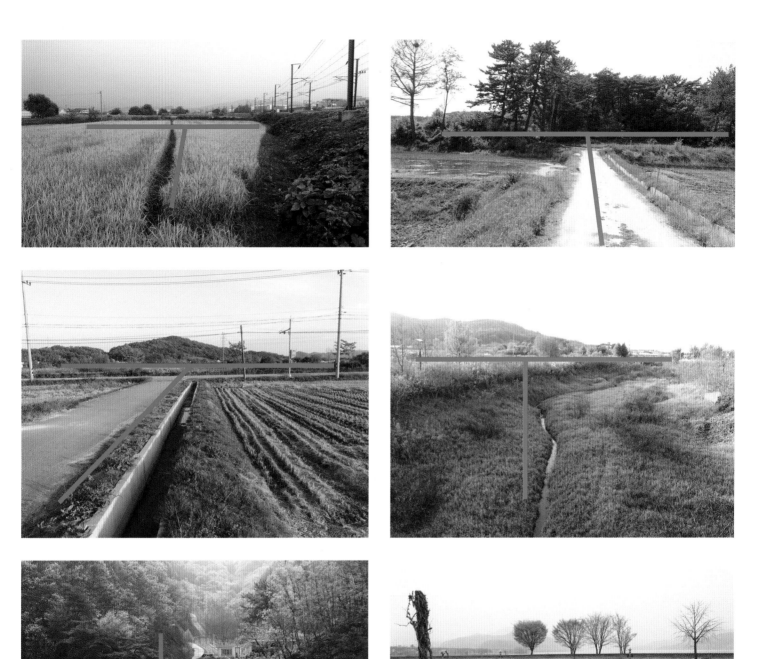

5. 대각선 구도

지금까지의 사진들을 살펴보면, 이 다섯 가지 구도가 서로 밀접한 상관 관계로 물고 물려 있음을 알 수 있을 것이다. 대각선 구도 역시 수직 수평 구도와 애써 구분하지 않아도 될 만큼 비슷한 부분들이 많다. 다만 대각선 구도는 양쪽의 대칭관계가 좀 더 명확하게 두드러지는 풍경에서 많이 볼 수 있으며, 이러한 꽉 짜여진 배치는 원근법을 강조하기 가장 수월한 구도로 많이 활용되고 있다.

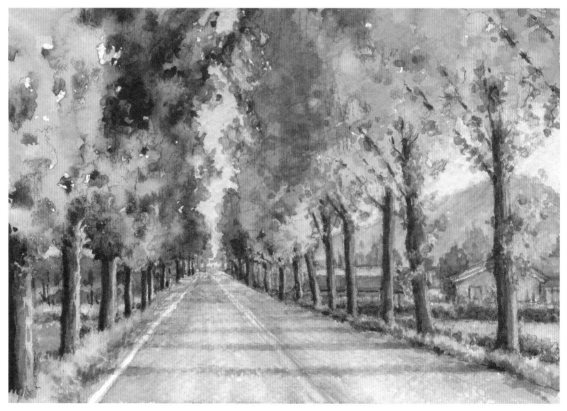

여러 가지 구도의 참고사진

C자형 구도

C자형 구도

Z자형 구도

Z자형 구도

T자형 구도

T자형 구도

S자형 구도

대각선 구도

유화에서
수채화로 옮겨 그려보는 길

그림을 시작한 후 도구와 재료도 구입했고, 많이 사용하는 기법과 구도에 대한 입문을 마쳤음에도, 이 정도 과정에서 사진을 꺼내어 들고 바로 수채화를 시작하기에는 무엇을 어떻게 시작해야 하는지 막막할 수 있는데 그것은 자연스럽고 당연한 단계이다. 그래서 찾은 방법이 이렇게 대가의 작품을 모사하여 대상선정의 편리함을 누리며 완성도를 높이는 방식이다. 개인의 의지에 따라 이 단계를 건너뛰어 다음 단계를 바로 시작해도 상관없으나, 그렇게 하기에 아직은 무리가 따른다 싶으면 마음에 드는 기성작가의 유화작품들을 먼저 찾아 수집해 놓고 따라 그려 볼 것을 권하고 싶다.

사실 수채화로 그려진 작품들을 보고 따라 그리는 방법도 초기연습으로는 바람직한 모습이지만, 내 그림으로 끌어안기에는 모사화라는 이미지가 더 크다는 아쉬움이 있다.

그래서 차선책으로 찾은 방법이 다른 작가들이 유화나 아크릴화, 파스텔화나 색연필화 같은 다양한 재료를 사용하여 완성한 그림을 보고 따라 그려보는 방법이다.

여기에서는 유화작품을 모사하는 것으로 요약하여 예를 들어보고자 한다. 유화를 수채화로 바꾸어 채색할 때, 각각의 그림은 채색방식에 차이를 두어 변화를 시도한 점도 눈여겨 보기 바란다.

1. 황토밭 옆의 도로 (Ian Roberts, 'Provencal Evening', Oil Color)

아버지도 화가였던 이안 로버츠는 지금도 활발한 활동을 하고 있는 동시대의 작가이다. 이안은 캐나다 온타리오에 있는 뉴 스쿨 오브 아트와 토론토에 있는 온타리오 미술대학을 다녔으며 이탈리아의 플로렌스에서 인체 회화를 공부했다.

프랑스의 프로방스와 이탈리아의 투스카니, 그리고 미국에서 아뜨리에 상루크라는 자신의 학교를 통해 이안은 외광파 회화를 가르치고 있다. 검색을 통하여 이안의 그림을 살펴보면 우리들에게 친숙한 풍경과 쉽게 접근할 수 있는 화풍에 매료될 것이다.

미국과 캐나다에서 볼 수 있는 이안은 캘리포니아 미술클럽의 회원이고, 외광파 화가협회의 시그내쳐 회원으로, 현재 캘리포니아주의 로스앤젤레스에서 살고 있다.

이안 로버츠는 '구도 완전습득: 당신의 그림을 혁신적으로 좋아지게 하는 기술과 원칙들'(노스라이트 북스 출판)과 '창의적인 진정성: 당신의 예술적 비전을 선명하게 하고 깊게 하는 16가지 원칙' 이라는 두 권의 책 저자이기도 하다. 그는 또 '구도 완전습득'과 '외광파 회화' 라는 두개의 비디오도 제작하였다.

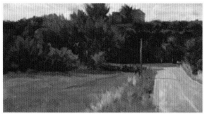

원작 사진

원작 사진과 스케치1,2, 스케치 부분 ≫ 자료와 같이 사진에 격자선을 그어 놓으면 스케치로 옮길 때 위치와 비례를 맞추기 훨씬 편하다. 스케치1의 단계에서 간단하게 위치를 잡고 큰

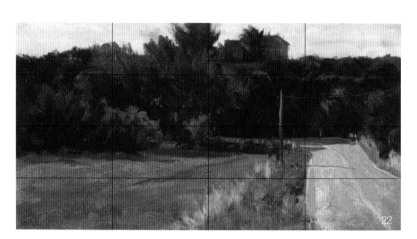

덩어리 표시를 해 놓은 후, 4B연필을 눕혀서 밝고 어두움의 표시를 해 놓는다는 느낌으로 스케치의 진도를 나간다. 번지기법으로 채색할 예정이므로 사진과 같이 자세히 스케치하지 않아도 되지만, 명암을 구분지어 놓아야 물 번짐의 영역을 정할 수 있으므로 본인이 파악할수 있을 정도가 되도록 스케치 한다.

스케치1

스케치2

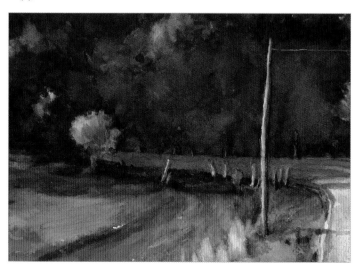

스케치 부분

초벌 1, 2 》 울트라마린 딥에 로우엄버를 섞어 만든 무채색을 바탕 붓에 듬뿍 묻혀, 스케치 해 놓은 어두운 면을 찾아서 크게 채워 놓듯이 첫 색을 칠하고, 남은 색에 레드 바이올렛을 섞어 더욱 짙은 음영을 만든다. 첫 색에 옐로우 오렌지와 그리니쉬 옐로우를 섞되, 색의 무게가 최대한 가라앉은 느낌의 색상을 만들어 숲을 칠한다.

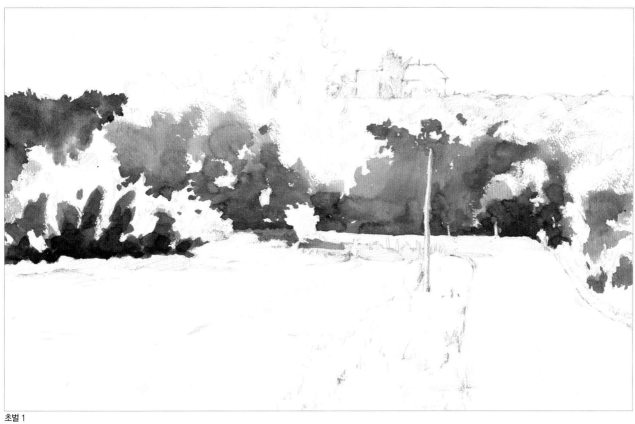

초벌 1

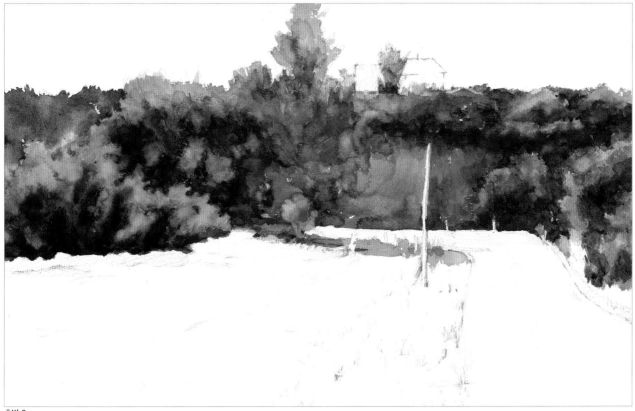

초벌 2

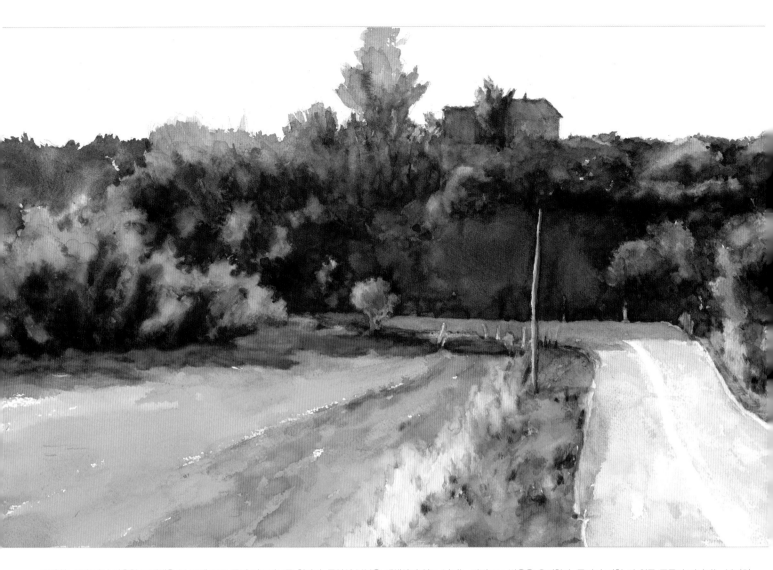

중벌 》 초벌1에서 사용한 무채색을 붓 끝에 조금 묻혀 아스팔트를 칠하되, 중앙선 부분은 채색하지 않고 남기는 방법으로 밝음을 유지한다. 종이의 거친 결 위를 긁듯이 지나가는 붓터치로 건조한 느낌이 나도록 한다. 수평으로 놓인 숲의 어두운 둔덕 부분은 충분히 어둡다고 느껴질 때 까지 무채색을 반복하여 얹어야 깊은 느낌을 전할 수 있다.

로우엄버 +
울트라마린딥

앞의색 +
레드바이올렛

첫색 +
옐로우 오렌지 +
그리니쉬 옐로우

옐로우 오렌지 +
그리니쉬 옐로우

옐로우 오렌지 +
올리브 그린

레드 브라운 +
반다이크 그린

로우엄버 +
번트 시에나

그리니쉬 옐로우 +
번트 시에나

완성 〉〉 도우엄버에 번트시에나를 섞은 따뜻한 검색으로 황토밭을 한번 더 채우듯이 칠하고, 남은 색에 그리니시 옐로우와 번트시에나를 조금 더 넣어 황토색의 밀도를 높여 한번 더 채색한다. 겨울 마지막 과정으로 포스터칼라의 흰색을 세 밭에 묻혀 전기선을 묘사하며 마무리한다.

2. 한 여름의 오솔길 (Ivan Kramskoy, 'Forest Path', 1870, Oil Color)

이반 니콜라예비치 크람스코이(1837~1887)는 가난한 소시민의 가정 출신으로, 러시아 '제국 예술학교'에서 공부한 사실주의 화가이자 미술평론가였다.

크람스코이는 1857년부터 1863년까지 센피터스버그 미술학교에서 공부하였다. 그는 학문

원작 사진

적 미술에 대항하였고 '14인의 반란'의 주동자여서 미술학교 졸업생 중 퇴학을 당하게 되었고 '예술인 협동조합'을 조직하였다. 크람스코이는 1860~1880 사이의 러시아 민주 미술 운동의 지적인 지도자였다.

러시아 혁명적 민주주의자들에게 영향을 받은 크람스코이는 예술가들의 공공에 대한 높은 의무를 주창했고, 사실주의 원칙들과 미술의 도덕적 측면, 그리고 국가적 존재감을 주창하였다. 그리하여 1863년~1868년에 그는 실용예술의 진흥을 위한 목적으로 드로잉 학교에서 가르쳤다. 또한 구도의 표현적 단순성과 묘사의 선명성을 통해 각 인물들의 심오한 심리적 요소들이 강조되어 표현되도록 하여 그린 초상화들로도 유명하다. 우리는 단순히 풍경을 그린 유화 한 점을 통하여 크람스코이에 대하여 접근하고 있지만, 파고 들어갈수록 대단히 의식 있는 작가이기에 놀라웠다.

크람스코이의 이러한 민주주의적 이상들은 또한 서민들을 잘 묘사한 아주 풍부한 세부표현들이 들어 있는 서민의 초상화들을 통해 가장 명확하게 드러난다.

그가 염원한 미술의 민주주의적 발원, 이에 대한 그의 예리한 비평, 그리고 미술에 대한 평가에 있어서 객관적인 공적 기준들을 지속적으로 요구하는 점 등은 19세기의 마지막 3분기 동안에 러시아 민주주의 미술과 미학 발전에 있어서 한 중요한 영향을 미쳤다.

원작 사진과 스케치 >> 이 그림은 입시수채화에서 가장 많이 애용하는 유형인 터치와 색감을 겹쳐 칠하는 방식으로 채색할 예정이다. 이러한 겹치기 채색 방식은 앞의 번지기법보다는 훨씬 자세한 스케치를 필요로 하기에, 2B 샤프펜을 이용하여 작은 명암단계까지 꼼꼼히 구분하며 스케치 했다.

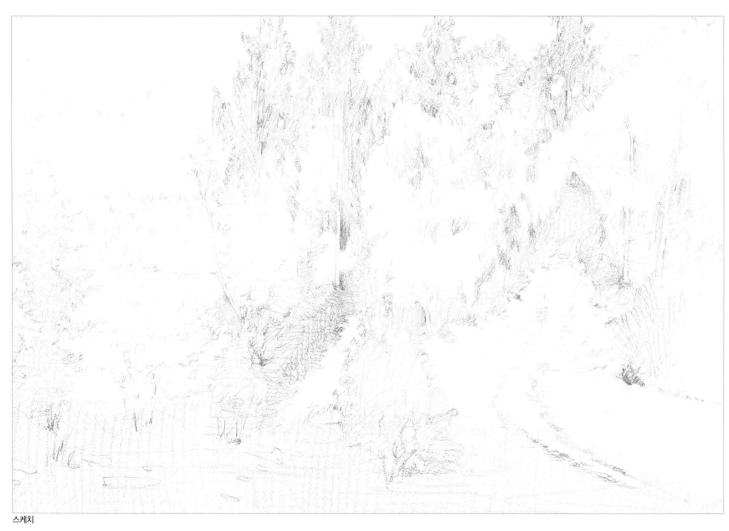

스케치

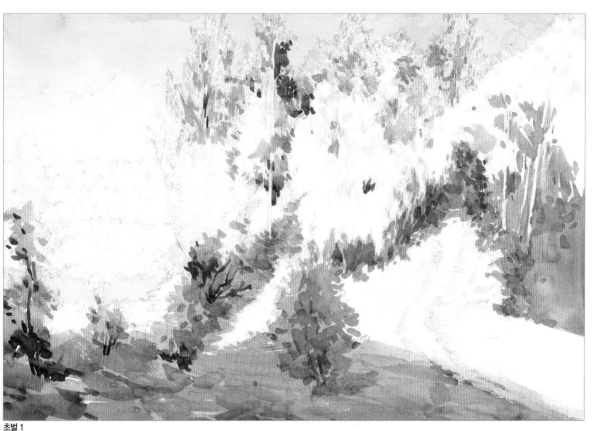

초벌 1

초벌 1, 2 》 채색방식이 번지기나 겹치기로 구분된다 하여도 울트라마린 딥에 로우엄버를 섞는다는 식의 색상을 섞는 방식은 똑같다. 다만 섞은 색상을 붓에 듬뿍 떠가는 것이 번지기 초벌방식이라면, 이 그림의 경우와 같은 겹치기 채색 시에는 훨씬 더 적은 양의 색을 붓에 묻혀 가는 것이라고 구분할 수 있겠다.

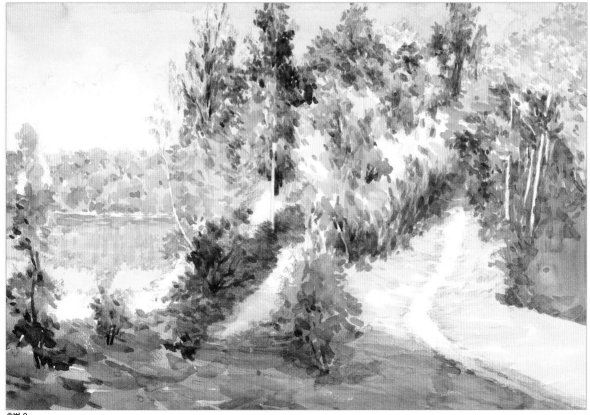

초벌 2

중벌 1, 2 ≫ 이 그림의 색상표를 참고로 하고 있는지 궁금하다. 이 그림의 색상표가 가진 특징이 있는데, 주의 깊게 살펴보면 거의 모든 색상의 채도(색의 맑고 탁한 정도)가 저채도로 가라앉은 색상들로만 만들어 사용했다는 점이다. 이는 초록자연의 싱그러움을 팔레트 그대로의 찬란한 순색들로 골라서 채색할 경우, 맑고 밝은 색상의 유혹에 빠져 자칫 유치한 그림으로 완성되는 치명적인 오류를 범할 수 있기 때문이다.

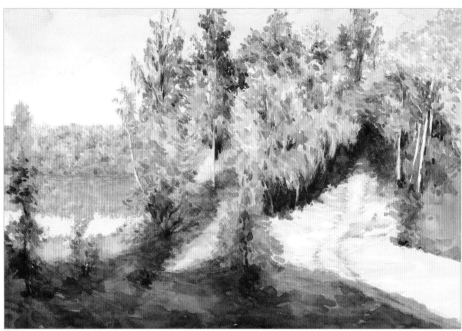

중벌 1

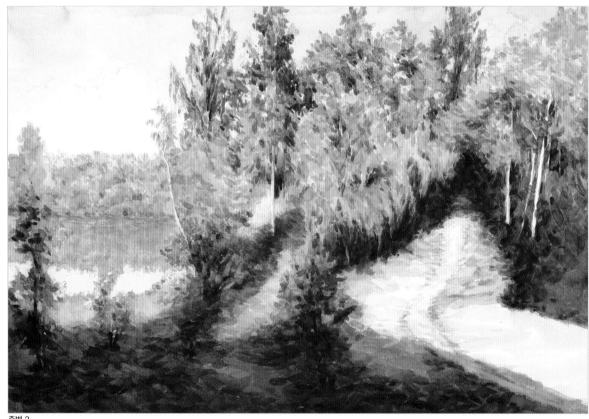

중벌 2

| 로우엄버 + 울트라마린 딥 | 그리니쉬 옐로우 + 울트라마린 딥 + 퍼머넌트 옐로우 라이트 | 샙그린 + 번트 시에나 | 앞의 색 + 옐로우 오렌지 | 레몬 옐로우 + 오페라 | 로우엄버 + 옐로우 그린 + 비리디안 | 반다이크 그린 + 그리니쉬 옐로우 + 울트라마린 딥 | 앞의 색 + 레드 바이올렛+ 세룰리안 블루 | 퍼머넌트 옐로우 라이트 + 비리디안 | 반다이크 그린 + 울트라마린 딥 + 레드 브라운 | 앞의 색 + 로즈마더 | 옐로우 그린 + 오렌지 |

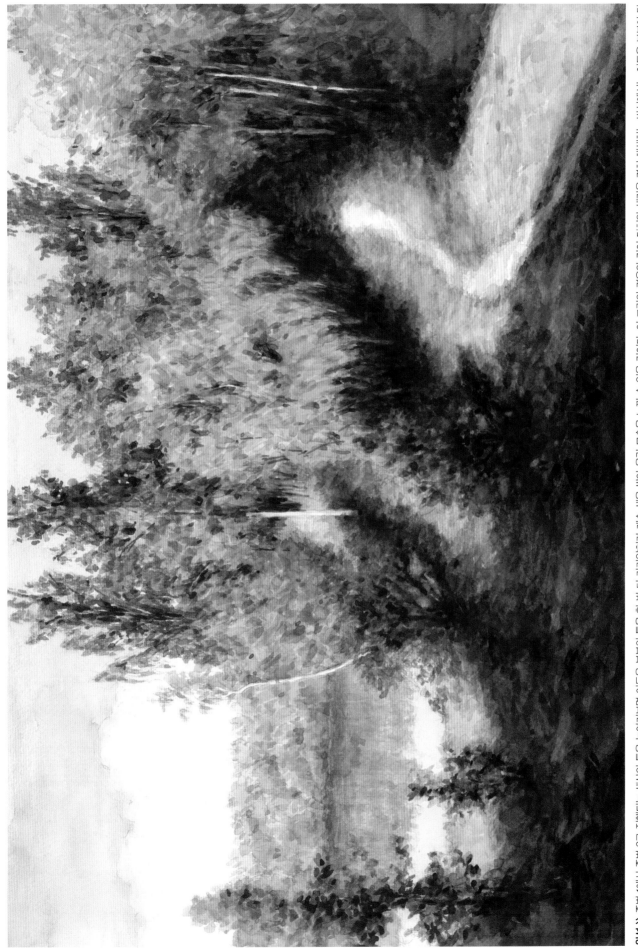

완성 》》 중볼 10에서 중볼 2로 진행되는 색상의 톤을 눈여겨보면 어두운 부분이 톤을 한 번 더 가라앉히려 계속 색을 쌓아 올린 모습을 느낄 수 있을 것이다. 이 그림의 경우와 같이 터치와 색을을 겹쳐 채색하는 방식에서는 어두운 부분이 탁

해지지 않으면서도 깊어 보이는 밀도감을 찾는 것이 매우 중요하다.

3. 외딴집 가는 밤길 (Robert Julian Onderdonk, 'Moonlight in South Texas', 1882, Oil Color)

줄리안 온더덩크는 텍사스의 산안토니오에서 화가인 로버트 젠킨스 온더덩크와 에밀리 구드 온더덩크 사이에서 태어났다. 그는 텍사스 남부에서 자랐으며 열정적으로 스케치와 회화 작업을 하였다. 청소년기에 온더덩크는, 자신처럼 같은 시기에 산안토니오에 살고 있었으며 당대 텍사스의 유명화가였던 버너 무어 화이트의 영향을 받았고, 그에게서 어느 정도의 지도를 받았다.

19살에 그는 마음씨 좋은 이웃의 도움을 받아, 미국의 유명했던 인상주의 화가 윌리암 메릿 체이스의 지도를 받기 위해 텍사스를 떠났다. 줄리안의 아버지인 로버트 역시 한때 체이스의 지도를 받았다. 줄리안은 1901년의 여름을 체이스의 쉬너콕 미술학교가 있는 롱아일랜드에서 보냈다. 그는 2년간 체이스에게서 지도를 받고 전업 외광 화가로서 살아보기 위해 뉴욕시로 이사하였다. 뉴욕에 있는 동안에 그는 거트루드 쉽맨을 만나 결혼하였고 곧 아들을 낳았다. 온더덩크는 1909년에 산안토니오로 돌아갔는데 그곳에서 자신의 최고의 작품들을 제작하였으며, 1922년 산안토니오에서 사망하기까지 그의 가장 인기 있던 주제는 불루 보넷꽃을 그린 풍경들이었다.

조지 W. 부시 미국 대통령은 백악관의 타원형 사무실을 온더덩크가 그린 3개의 작품으로 장식하였으며, 달라스 미술박물관은 작품을 위한 여러 개의 특별관을 헌정해 놓고 있다.

그의 미술 작업실은 현재 위트 박물관의 지하에 위치해 있다.

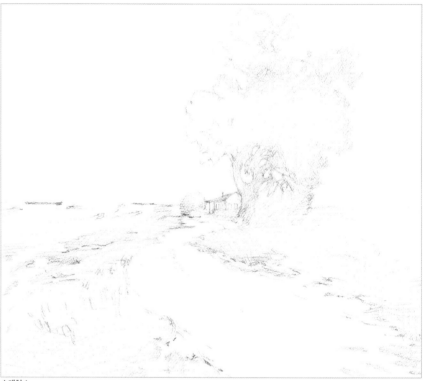

스케치 1

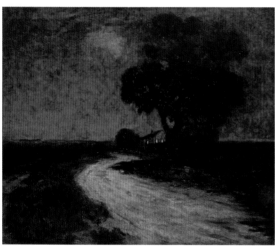

원작 사진

원작 사진과 스케치 1, 2 》 먼저 연필로 간단하게 덩어리 나누듯이 스케치 한 후에, 연필파스텔을 이용하여 드로잉 하듯이 색을 올렸다. 연필파스텔의 색은 앞으로 수채물감으로 채색할 색을 미리 구분하는 역할을 하면서, 수채물감이 덮어 씌워질 때 함께 섞이면서 색상 톤을 한 번 더 가라앉히는 효과를 줄 것이다.

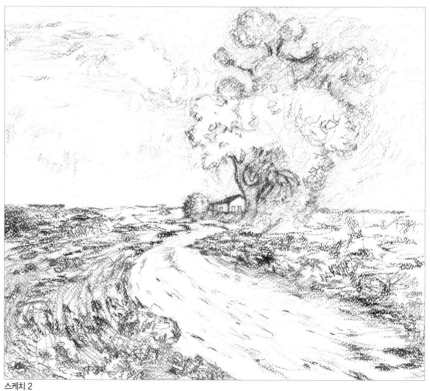

스케치 2

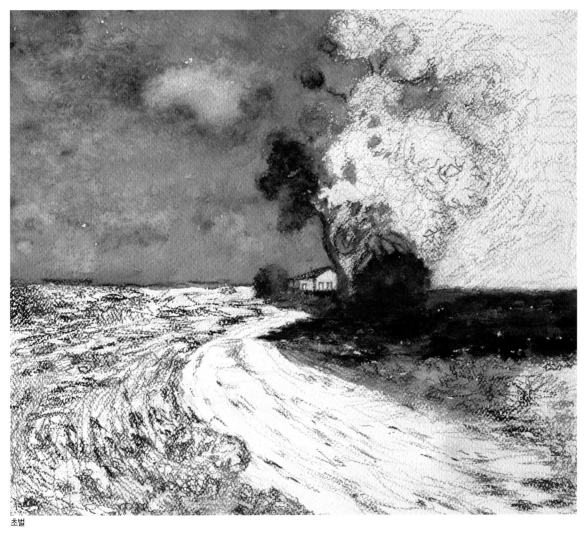

초벌

초벌 》》 수채물감을 올렸더니 콘테가 물감과 섞이면서 깔깔한 파스텔선이 눈 녹듯이 다 사라져 버렸다. 생각보다 너무 흔적이 적어서 아쉽지만 수채물감이 마른 후에 연필 파스텔 선을 다시 올려 살리는 것으로 마음먹고 초벌을 진행했다.

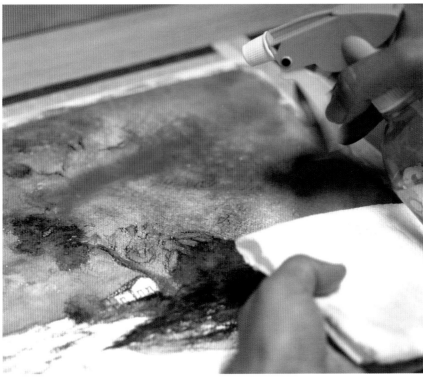

분무기 사용하는 모습

분무기 사용하는 모습 》》 초벌과정에서 채색한 파랑계열색이 다 마르기 전에 분무기를 뿌려 물방울 자욱이 얼룩지게 두었다. 이는 유화의 둔탁하고 묵직한 효과와 비슷하면서도 또 다른 깊이를 줄 수 있는 여러 가지 장치 중의 하나로, 먼저 채색한 색상의 번들거림이 거의 사라질 즈음에 분무기로 뿌려야 물방울이 맺히는 모습을 연출할 수 있다.

분무기 얼룩이 마른 모습 》 콘테 사용- 분무기를 사용한 물 얼룩이 완전히 마르기를 기다렸다가, 인디고에 반다이크 그린과 바이올렛을 섞은 검정에 가까운 색으로 나무와 평원의 어두운 부분을 채색한다. 이 과정 또한 종이가 완전히 마른 후에 연필 콘테를 사용하여 밤하늘의 거친 질감을 연출한다.

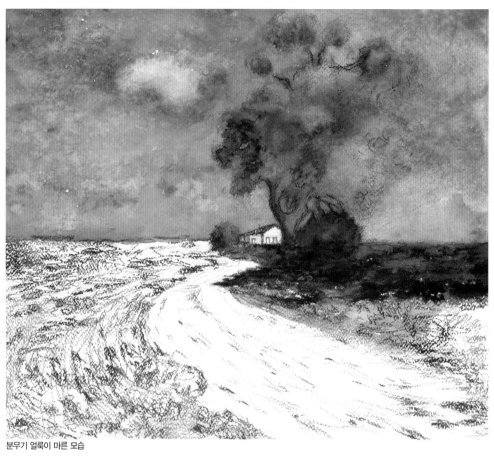

분무기 얼룩이 마른 모습

Tip 하나~! 연필 파스텔이란? 연필 파스텔은 콘테와 같이 불리며 사용되는 미술재료이다. 연필 콘테는 안료를 막대기처럼 만든 파스텔을 연필의 흑연 심처럼 나무속에 넣어 그리기 편하게 만든 것이다. 손에 묻지도 않고 막대 파스텔처럼 쉽게 부서지지도 않아 색채 드로잉 할 때 많이 사용된다. 막대 파스텔, 막대 콘테도 있으나 그냥 콘테라고 통칭하면 무난하다.

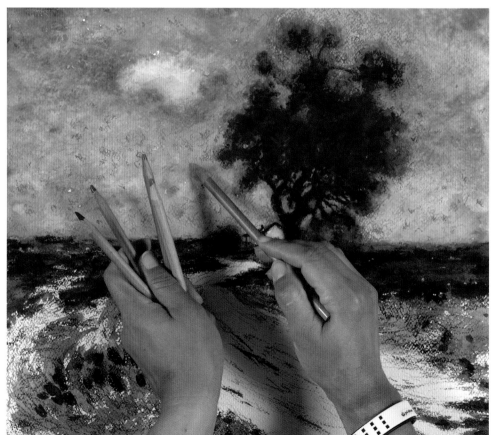

콘테 사용

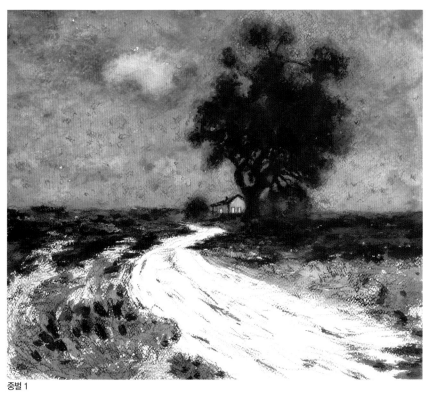

중벌 1

중벌1, 2 》 나무나 길 양쪽에 사용된 짙은 색은 인디고에 반다이크 그린과 세피아를 섞어 만든 검정에 가까운 무채색을 기본으로 하여 조금씩 색상변화를 주며 칠했다. 불투명 수채화같이 검정색 수채물감이나 포스터물감을 섞어서 칠해도 되지만, 이렇게 비슷한 효과를 충분히 만들어 낼 수 있기에 굳이 다른 재료를 꺼내어 사용할 필요를 느끼지 않았다.

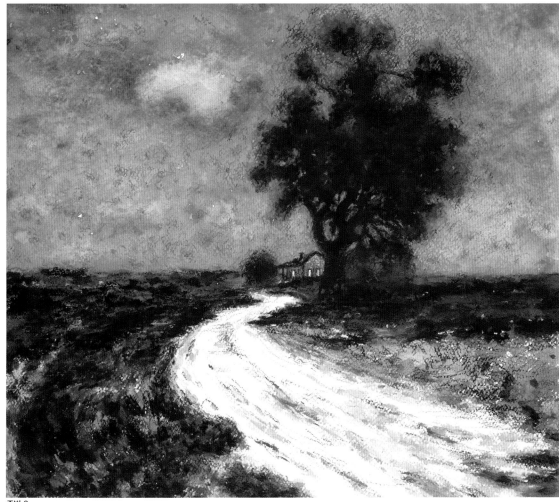

중벌 2

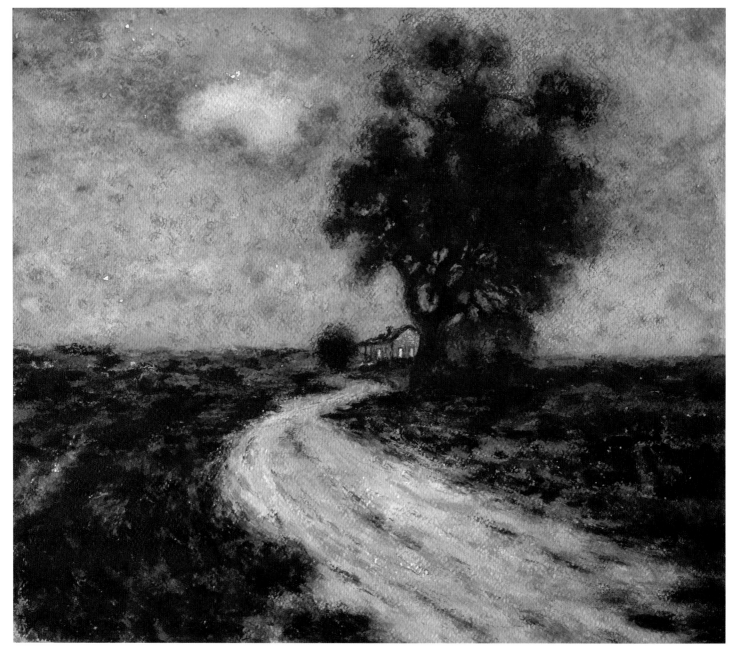

완성 》 흰색을 전혀 사용하지 않고 회색조의 어슴푸레한 길을 채색하는 방법은 팔레트 상에 어지럽게 남아 있는 무채색을 골라 물의 양으로 색 무게를 맞추어 칠하는 것이다. 이 종이는 수채화 전용지 중 가장 거친 황목지 300g이므로 붓에 묻혀 가는 양을 적게 하여 울퉁불퉁한 종이 결 위를 긁듯이 붓이 지나가도록 한다. 어느 정도 마른 후에는 넓고 큰 평붓에 무채색을 잔뜩 묻혀, 종이 전체에 페인트칠 하듯이 주욱 칠하여 색상 톤을 가라앉혀 완성하였다.

| | | | | | | | | | | | |

세룰리안 블루 + 울트라마린 딥 / 인디고 + 올리브 그린 / 앞의 색 + 레드 바이올렛 / 앞의 색 + 울트라마린 딥 + 바이올렛 / 반다이크 그린 + 바이올렛 / 앞의 색 + 로즈마더 / 앞의 색 + 반다이크 그린 / 앞의 색 + 오페라 / 옐로우커 + 오페라 / 앞의 색 + 세피아 + 로즈마더 / 퍼머넌트 로즈 + 샙그린 / 레드 브라운 + 반다이크 그린 + 인디고

4. 목장길 (Laszlo Paal, 'Landscape with Cows', 1872, Oil Color)

라슬로 팔(1846~1879)은 헝가리의 인상주의 풍경화가이다.
그는 귀족가문의 후손으로서 아버지가 우체국장이었기에 가족들은 자주 이사를 다녔다고
한다. 일찌감치 미술에 소질을 보였는데, 첫 미술 레슨은 아라드에 있는 팔 봄에게 받았다. 아버지의 요청으로 법학공부를 위해 1864년에 비엔나로 갔으나 그곳 순수예술학교에서 준비수업을 시작하며 1866년에는 알버트 지머맨의 제자가 되었다.

원작 사진

3년 후, 그는 뮌헨의 한 주요 전시회에 참가하게 되었고, 그곳에서 처음으로 바비존 학교의 화가들과 교류하게 되었다. 1870년에 그와 유진 제텔은 네델란드로 공부차 여행을 떠났고, 그 해 말경에는 어린 시절 친구였던 미핼리 문케이시의 추천으로 쿤스트 아카데미 뒤셀도르프에 들어갔다. 1873년에 그는 결혼을 했고 바비존 미술지역에서 살았다.
라슬로 팔은 살롱의 정기적인 참가자였고 엑스포지션 유니버살 (1878)에서 메달도 땄다. 이맘 때 쯤 되어서 그의 건강은 눈에 띄게 나빠졌고 (아마 결핵으로 인해 그러한 듯하다) 집에서 생긴 사고로 인해 심각한 두뇌손상을 입어 고통을 받고 있었다. 그는 요양원에 보내졌지만 끝내 회복을 하지 못했고 1879년에 33살의 젊은 나이에 사망하였다.

원작 사진과 스케치 》 스케치에 앞서 종이를 어떠한 종류로 선택할는지를 결정해야 한다. 이 그림은 물감이 천천히 마르면서 조금 껄끄럽게 섞여도 잘 어울리겠다 싶어, 수채화 전용지 중 가장 거친 황목지 300g을 골라 스케치 했다. 이렇게 종이 위에는 연필로 스케치를 진행하지만, 머릿속 또 다른 생각의 종이 위에는 완성될 그림의 모습도 그렸다 지웠다 하면서 여러 가지 방법적인 것을 모색해 놓아야 한다.

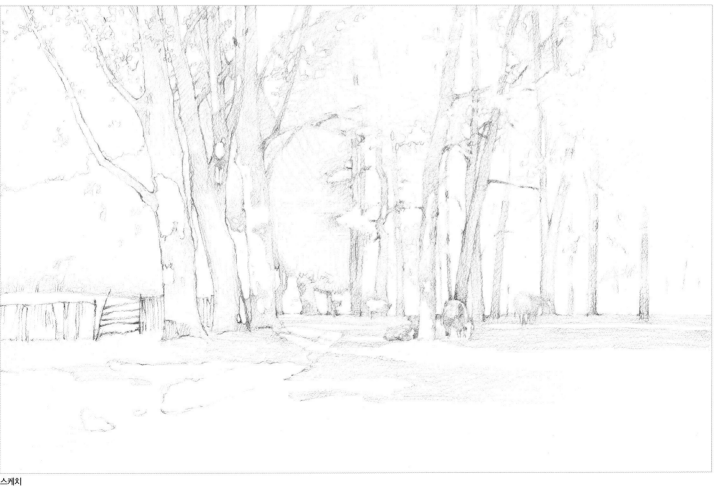

스케치

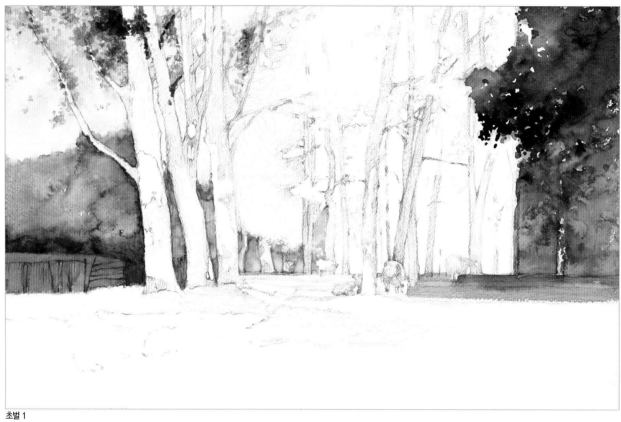

초벌 1

초벌1, 2 〉〉 먼저 종이의 오른쪽 부분에 채색할 범위만큼을 물 칠을 하여 적셔 놓은 후, 샙그린에 울트라마린 딥을 조금 섞어 색의 선명도를 높인 색으로 칠한다. 앞의 색에 그리니쉬 옐로우와 옐로우 오렌지를 차례로 섞어가면서 색상 전개에 변화를 준다. 물의 양으로 색의 맑고 탁한 정도(채도)를 조절하는 감각도 함께 익혀가자.

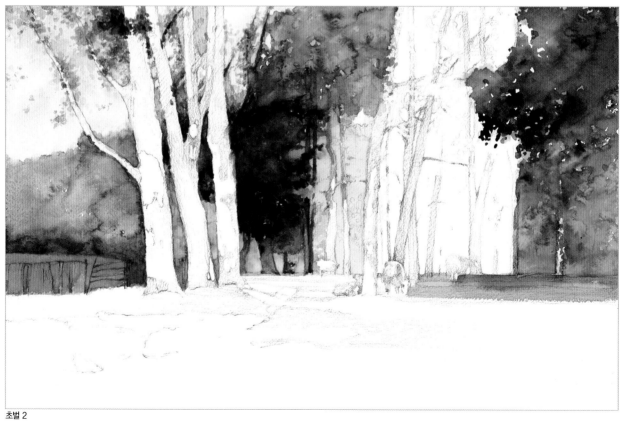

초벌 2

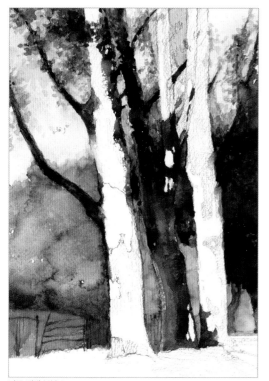

나무 채색 부분 1

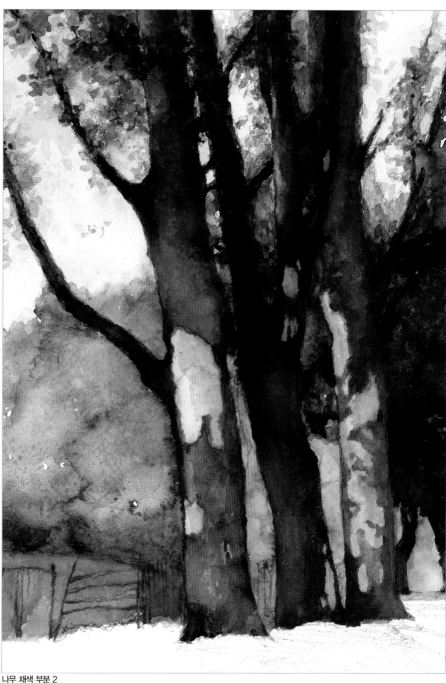

나무 채색 부분1,2 》 숲이나 산, 벌판과 같이 넓은 면을 칠할 때에는 먼저 물칠을 하기를 권한다. 그 이유는 색을 올릴 때 생길 수 있는 불필요한 붓 자국이 남지 않도록 하면서 색 상호간의 번짐을 충분히 조율할 수 있기 때문이다. 하지만 나무기둥과 같이 적은 면적을 채색할 때에는 색 번짐이나 섞임을 바로 확인할 수 있으므로 따로 물칠을 하지 않고 직접 채색하면 된다.

나무 채색 부분 2

| 샙 그린 + 울트라마린 딥 | 앞의 색 + 그리니쉬 옐로우 | 앞의 색 + 옐로우 오렌지 | 반다이크 그린 + 옐로우커 + 울트라마린 딥 | 울트라마린 딥 + 오렌지 + 바이올렛 + 레몬 옐로우 | 반다이크 브라운 + 인디고 | 번트 시에나 + 반다이크 브라운 | 앞의 색 + 바이올렛 | 레드 브라운 + 반다이크 그린 | 앞의 색 + 바이올렛 | 비리디안 + 세룰리안 블루 + 로즈마더 | 앞의 색 + 퍼머넌트 옐로우 라이트 | 로우엄버 + 오페라 |

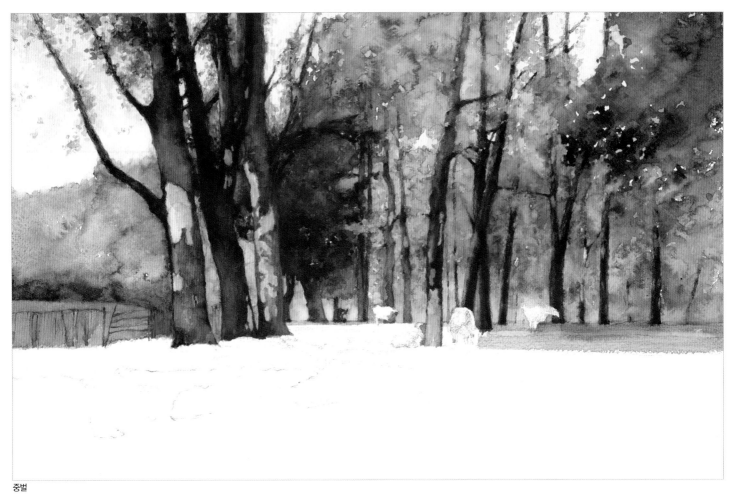

중벌

중벌 》 초록 숲을 채색한 부분을 보면 종이의 우툴두툴한 질감의 효과를 최대한 살려 남겨 놓은, 나뭇잎 사이의 별처럼 반짝이는 하얀색 틈들이 보일 것이다. 이 효과는 종이가 매끄러운 세목지보다는 중목이나 황목지에서 만들기 쉬운 방법으로, 이렇게 남겨 놓은 종이 자체의 흰색은 물감이나 안료의 그 어떤 흰색보다도 밝고 깨끗하다.

중벌

Tip 하나~! **가산혼합과 감산혼합이란?** 명칭이 중요한 것은 아니지만 색조합의 원리와 결과가 서로 다르기에 정리해 보자면, 빛은 가산혼합, 물감은 감산혼합을 한다. 간단한 예를 들자면 영화나 티브이, 핸드폰 화면 같은 영상물에서 우리 눈으로 전달되는 색들은 색상이 서로 섞일수록 명도가 높아져서 눈부시다고 느끼는 흰색 빛에 가까워지는 것이다. 반면에 물감은 학생시절의 경험을 가만히 생각해 보면, 크레파스도 물감도 서로 섞을수록 색이 어두워졌던 기억이 있을 터인데, 이렇게 색의 명도가 어두워지며 채도 또한 탁한 색으로 떨어지는 것을 감산혼합이라 부른다.

가산혼합

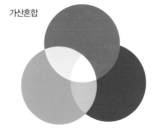

감산혼합

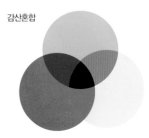

완성 》》 애니메이션의 한 장면 같기도 하고 걷기도 한 장 같기도 한 목장 풍경이 완성되었다. 개인적으로 초록색은 사용하기 쉽지 않은 색상이라고 생각하고 있는데, 이는 애니메이션이나 영화에서 같이 색을 섞을수록 명도가 밝아지는가 산호함) 방식과 반대로, 그림에서는 물감을 섞을수록 어두워지는(감산혼합) 특징 때문이다. 이는 초록색을 섞어 사용할 때에는 세 가지 색상 이상이 섞이지 않도록 주의해야 하는 이유이기도 하다.

5. 가을의 시골길 (Mihaly Munkacsy, 'Avenue with One Story House', 1882, Oil Color)

미핼리 문케이시(1844~1900)는 파리에 살며, 자신만의 그림 스타일과 큰 스케일의 종교화들을 그려 국제적인 명성을 얻었던 헝가리 화가이다.

원작 사진

그는 미카엘 레오 리엡이라는 이름을 가지고 정부직에 종사하던 미핼리 리엡과 그의 부인 세실리아 레옥 사이에서 태어났다. 그곳은 오스트리아 제국에 속해 있었는데 나중에 그가 자기의 예명을 딴 곳이기도 하다. 순회작가였던 에렉 자모시에게 수련을 받은 후 문케이시는 유명작가들의 후원을 받고자 헝가리의 가장 큰 도시였던 페스트 (현재 부다페스트의 일부)로 갔으며, 1865년에 칼 라흘의 지도 아래 비엔나 아카데미에서 공부를 했다.

1866년에는 아카데미에서 공부하기 위해 뮌헨으로 갔고 1868년에는 쿤스트 아카데미 뒤셀도르프로 이전해서, 당시 유명했던 장르화가 루드비히 나우스에게서 배웠다. 1867년에는 파리로 여행을 가서 유니버살 엑스포를 관람했다. 이 여행 후, 그의 스타일은 보다 넓은 붓자국과 색조 스타일을 보이며 훨씬 가벼워졌는데, 아마도 그는 엑스포에서 본 당시의 현대 프랑스 화풍에 영향을 받았었을 것이다.

독자들도 인터넷 검색으로 문케이시의 작품들을 찾아보게 되면 이러한

원작 사진과 스케치 》 이번에는 종이의 결이 매끄러운 세목지 300g에 스케치 하였다. 앞의 새벽풍경에서 사용했던 콘테를 다시 꺼내어, 주로 사용할 듯한 색상들을 미리 뾰족하게 깎아놓고, 연필 스케치가 끝난 위에 콘테로 드로잉을 올리니 그냥 끝내도 될 듯한 기분 좋은 풍경이 드러난다.

진전과 색조 변화에 공감할 수 있을 것이다. 이렇게 유화를 수채화로 옮겨 보는 시간을 이용하여, 단순히 그림 한 장을 모사하는 기계적인 과정에서 그치는 것이 아니라, 조금씩 작가연구도 하면서 더욱 넓고 다양한 화풍공부도 겸하는 기회로 삼기 바란다.

스케치

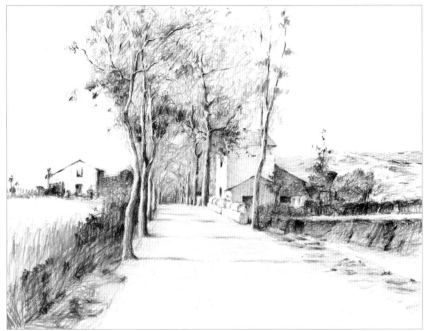

콘테로 스케치 하기

라이트 레드 +
반다이크 그린

앞의 색 +
미첼로 블루 +
반다이크 블루

번트 시에나 +
그리니쉬 옐로우

레몬 옐로우
+ 오페라

앞의 색 +
세룰리안 블루

번트 시에나 +
그리니쉬 옐로우

앞의 색 +
세피아

앞의 색 +
옐로우 오렌지

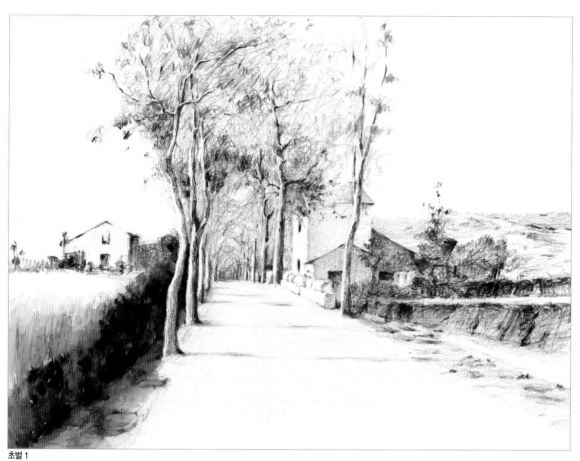

초벌 1

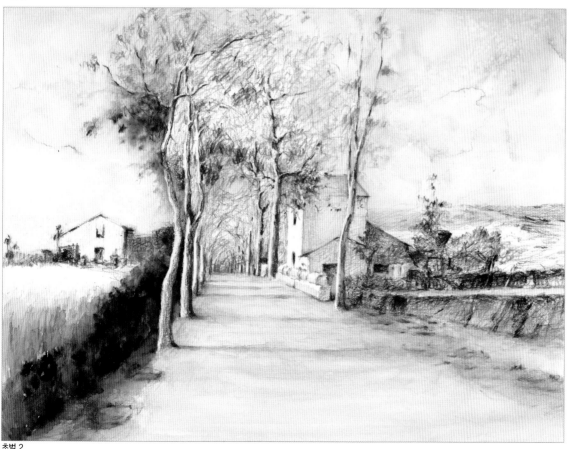

초벌 2

초벌 1, 2 ≫ 라이트 레드와 반다이크 브라운을 섞어 맛있어 보이는 초콜릿 같은 밤색을 만들어 채색을 시작하자. 중심을 향하여 대각선으로 배치된 풍경은 채색이 간단하지만, 상대적으로 큰 하늘과 넓은 길의 시원한 면적을 흰색을 사용하지 않고 투명수채화로 풀어나가기는 쉽지 않은 과제이다. 색상표를 보면서 색 선택과 섞기를 따라하되 최대한 물을 많이 섞어 색상을 옅게 만들어 채색하는 것이 그 답이 될 수 있으니, 여분의 종이에 미리 연습한 후에 신중하게 채색을 진행해 보자.

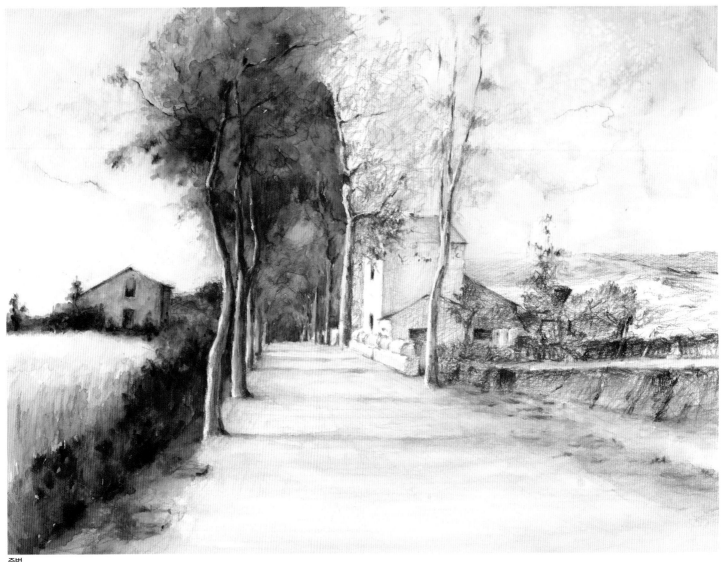

중벌

중벌 》 거친 수채화 전용지인 황목지에 연필 콘테를 사용하면, 종이의 거친 면 위에만 콘테 입자가 묻어 있다는 느낌이 든다. 하지만 이렇게 결이 매끄러운 세목지는 콘테가 종이결 속으로 파고들며 스며든 안정감이 있어서, 그 위에 몇 차례 수채물감을 올려도 닦아 없어지거나 걷어지는 정도가 약해 콘테선이 살아 남아있는 장점이 있다.

콘테로 스케치한 부분

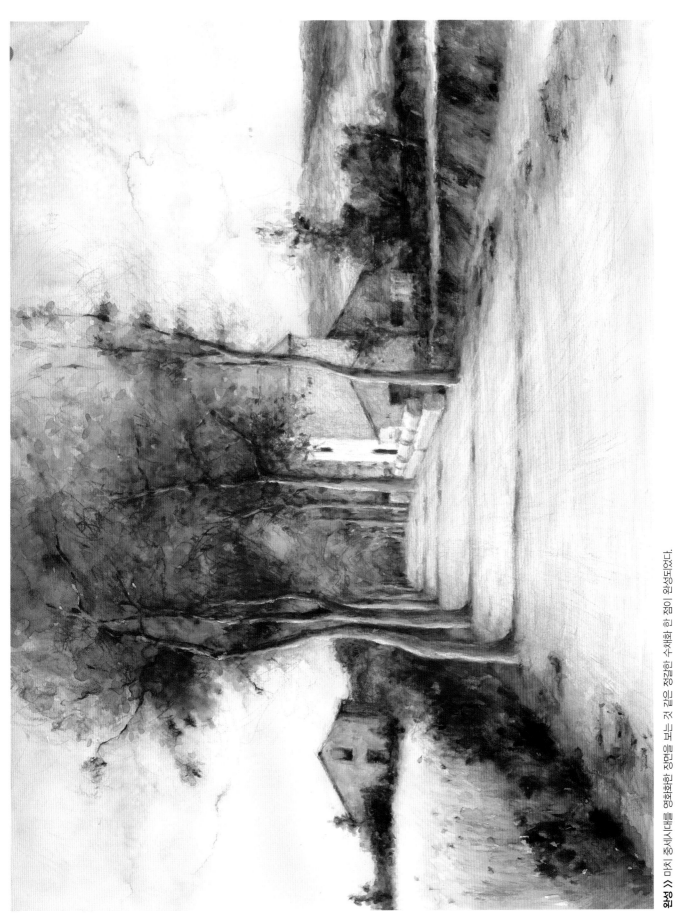

완성 >> 마치 중세시대를 영화화한 장면을 보는 것 같은 정결한 수채화 한 점이 완성되었다.

유화에서 반드 묵중한 느낌이 길이 일부는 짙은 수채화 색과 콘티의 흑함으로 찾고, 넓은 면의 물을 많이 수월하게 채우듯이 수월하게 해결한다. 완전히 마르기를 기다렸다가 길이 결을 따라서 얇은 색 콘티로 드로잉

하듯이 몇 번이고 선을 얹어, 견고하고 깔끔한 느낌을 강조하며 마무리한다.

6. 농촌 풍경 (Bruce Crane, 'Extensive Landscape View of a Farm', Oil Color)

로버트 부루스 크레인 (1857~1937년 10월 30일) 은 미국의 화가이다. 아버지인 솔로몬 크레인은 아마추어 미술가였는데 이는 어린 아들 부르스가 뉴욕의 미술 세계에 관심을 갖게 하는 계기가 되었다. 미술을 직업으로 삼고자 부르스 크레인은 유명한 작가인 알렉산더 와이안트 (Alexander Wyant)에게 그의 수하에서 제자로 삼아줄 것을 부탁했다. 와이안트는

부르스의 작품들을 몇개 보여 달라고 했지만 부르스는 자기 실력이 와이안트에게 깊은 인상을 남길 거라고는 생각지도 않았다. 그래서

부루스는 그 요청을 거부하고 그 다음해를 자기 실력을 개선하는데 보낸 후 자기 작품을 와이안트에게 보냈고, 이후 와이안트와 함께 작업을 하기 시작한다. 이 둘은 와이안트가 죽을 때까지 우정을 유지했다.

부루스 크레인은 뉴욕의 "예술 학생 리그"에서 공부하기 시작했고 1876년에는 국립 디자인 학교에서 열린 전시회에 처음으로 소개되었으며, 여기에서 그는 "필라델피아의 오래된 스웨덴 교회"라는 제목의 그림을 전시했다. 그는 곧 햄톤 동부지역들과 롱아일랜드 지역들을 그리기 시작했으며 점차 인정 받으며 이름이 알려지게 되었다.

이혼과 재혼 등으로 가정 내의 위기를 겪으며, 많은 비평가들이 크레인이 예술적 감각과 기술을 잃었다고 평함에도 불구하고, 작가가 아디론댁으로 돌아가 자연의 기본에 집중하기 시작하면서 그의 작업이 더욱 성숙해지게 되었다.

1909년에 크레인은 '카네기 인스티튜트' 전시회에서 자신의 '11월의 언덕' 이라는 작품으로 동메달을 따는 것으로 자신이 아직도 인정받는 쟁쟁한 실력가임을 보여준다. 20세기 초반기의 24년을 통틀어, 부루스 크레인은 최소한 10개의 주요 국립 및 국제적인 수상에 빛나는 인기 작가로 왕성한 작품을 남겼다.

원작 사진

원작 사진과 스케치 》 원화의 풍경은 여러분이 살고 있는 곳이나, 내가 살고 있는 논산에서 10여 분만 이동해도 볼 수 있을 법한 눈에 익은 시골풍경이다. 이러한 익숙한 풍경이라는 것은 때로는 평범함 이상의 의미를 갖는데, 누구에게나 쉽게 접근 가능한 이미지와 더불어 특별한 작업방식이 아닌 것에서 오는 보편적인 편안함을 함께 전달할 수 있는 대중성을 얻을 수 있다는 큰 의미를 갖는다. 아마도 브루스 크레인의 작품이 대중에게 인정받았던 비결도 이러한 접근방식과 시각적인 평화로움의 공유에 있지 않았을까 싶다.

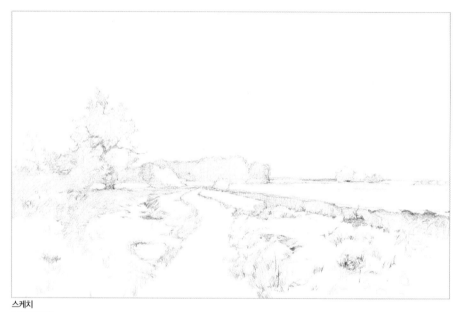

스케치

초벌 》 하늘을 먼저 칠해도 되고 어두운 음영을 찾아 먼저 칠해도 상관없다. 다만 첫 채색의 두려움을 조금 완화시키고자 한다면, 필자의 경우와 같이 로우엄버에 울트라마린 딥을 섞은 무채색을 만들어 원화에서 보이는 짙은 면을 찾아서 채색하는 것으로 그림에 첫 붓질을 시작하는 것이 좋은 방법이다. 경험에 따르면 이렇게 하는 것이, 넓은 하늘을 먼저 채색하는 것보다는 접근하기가 더 쉽고 실패율도 훨씬 적었다.

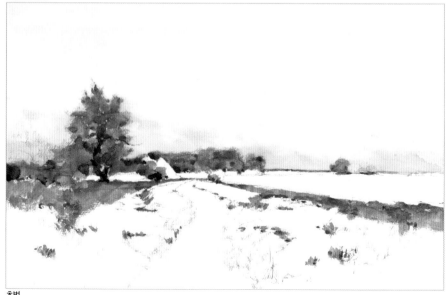

초벌

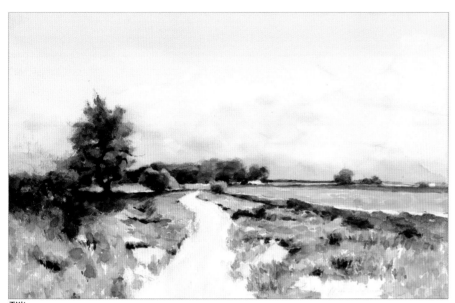

중벌1

중벌1, 2 》 옐로우커에 세피아를 섞으면 적당히 가라앉은 황금색이 만들어진다. 이러한 정도의 색상톤을 기본으로 하여 전체적으로 노랗다고 여겨지는 곳을 찾아 채워 넣듯이 칠한다. 물론 모든 곳이 똑같아지지 않도록 색상표에 나오는 것과 같이 노랑계열 색상들에 조금씩 색변화를 주는 것이 더 나은 그림을 위한 좋은 방법이 된다. 이러한 방식은 가끔 만나게 되는 유치한 느낌을 주는 그림들에서 벗어나, 조금 더 고단수의 회화작품을 만들 수 있는 비결이라고 할 수 있다.

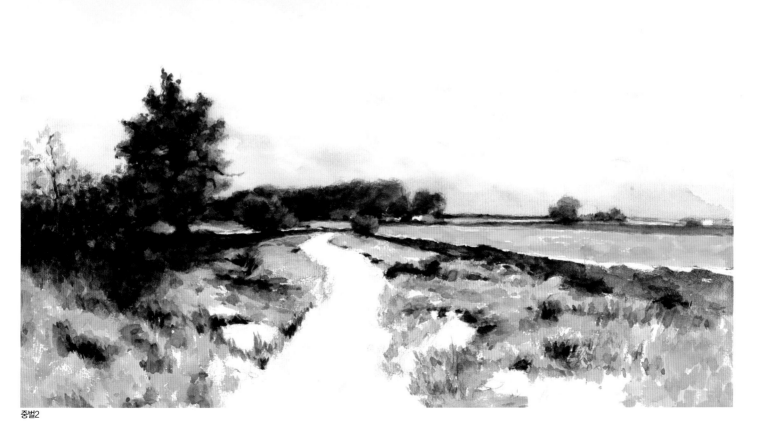

중벌2

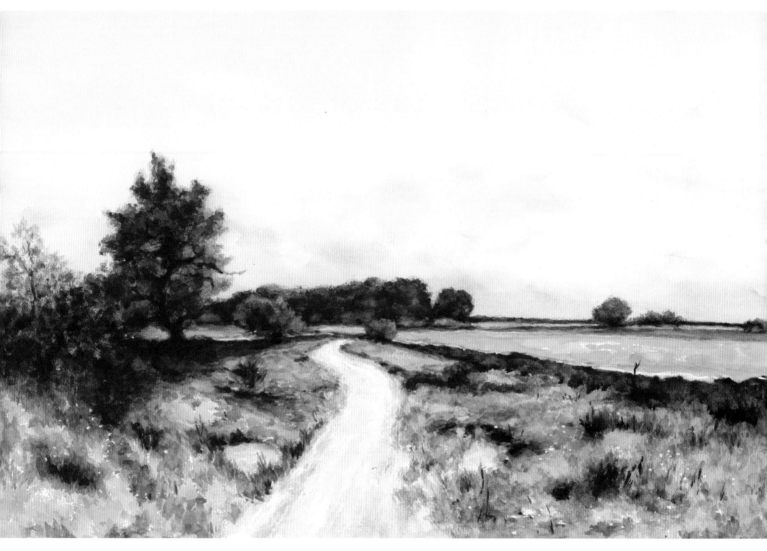

완성 》 중간에서 앞 부분까지 밀도가 약하게 진행되어 있던 부분들에, 색변화와 묘사를 더하면서 완성으로 진행시켜 나간다. 좌우에 있는 농익은 황갈색 잡초는, 붓 끝이 무뎌지고 갈라져 더 이상 사용하지 않던 막붓을 이용하여 거칠거칠한 붓자욱이 남도록 채색하고, 팔레트에 남은 색들을 섞어 아이보리색을 만들어 흙 길의 질감도 살짝 잡아주며 완성했다.

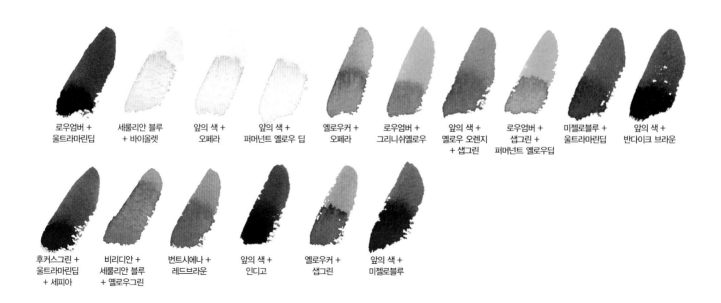

로우엄버 +
울트라마린딥

세룰리안 블루
+ 바이올렛

앞의 색 +
오페라

앞의 색 +
퍼머넌트 옐로우 딥

옐로우커 +
오페라

로우엄버 +
그리니쉬옐로우

앞의 색 +
옐로우 오렌지
+ 샙그린

로우엄버 +
샙그린 +
퍼머넌트 옐로우딥

미젤로블루 +
울트라마린딥

앞의 색 +
반다이크 브라운

후커스그린 +
울트라마린딥
+ 세피아

비리디안 +
세룰리안 블루
+ 옐로우그린

번트시에나 +
레드브라운

앞의 색 +
인디고

옐로우커 +
샙그린

앞의 색 +
미젤로블루

색다른 여러 가지 길

한 장의 수채화 작품으로 완성하기에 '길'이라는 주제는 쉽지 않은 선택이다. 주제가 주는 언어적인 독특한 이미지가 있는데, 그 철학적이고 사색적이기도 한 문학적인 느낌은 그림 전체의 인상을 좌우하는 역할을 하기 때문에 더욱 그렇다.

이 단락에서 우리는 실제 사진을 보며 여러 가지 길 그리기를 본격적으로 시작하면서, 주제가 주는 느낌과 그림을 지배하는 주된 색상이 주장하는 이미지도 함께 익혀 볼 계획이다.

혹여 그림을 따라 그리는 과정에서 똑같이 진행하려는 욕심이 생긴다면 마음을 텅 비우기를 권하고 싶다. 특히 수채화라는 재료의 특성상 작가 자신이 같은 그림을 또 한 장 그린다 하여도 똑같은 그림이 나오기 어려운 성질이 있으므로, 가능한 같은 색상을 선택하고, 비슷한 색의 무게를 찾는 것만으로도 큰 성과라 할 만하니, 부디 스트레스 받지 않는 선에서 긍정적인 마인드로 작업을 진행하기 바란다.

1. 초록색 초원의 황톳길

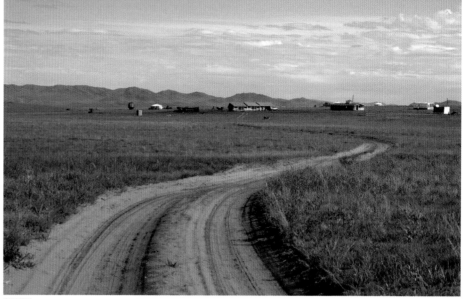

원본사진

사진과 스케치 》 스케치를 시작하기 전에, 먼저 하늘의 공간과 초원의 너른 면을 어떻게 배치할지를 결정하는 중요한 과정을 겪어야 한다. 이렇게 단순한 장면인 경우에는 작가가 전달하기 위한 메시지를 효과적으로 펼칠 수 있는 화면의 면분할이 무척 중요하다. 필자는 황톳길을 중심으로 초록을 만끽하고 싶기에 화지의 절반 이상을 초원의 면적으로 결정하고 스케치에 들어갔다.

초벌 》 옐로우커에 오페라를 섞은 갈색으로 황목지 위를 긁듯이 채색한다. 섞어 만든 색상을 붓에 떠갈 때 양을 적게 하여 붓의 중간 정도까지만 묻히거나, 붓 몸 전체에 묻힌 색을 티슈에 살짝 대어 물기를 다소 빼 낸 후에 칠하면 거칠거칠한 느낌이 나온다. 한국화에서는 따로 갈필법이라고 부르는 기법으로 같은 수성재료인 수채화에서도 많이 활용하고 있다. 나무껍질을 그리거나 이렇게 황토 흙길의 건조한 느낌을 전달하기에 편리한 방법이다.

스케치

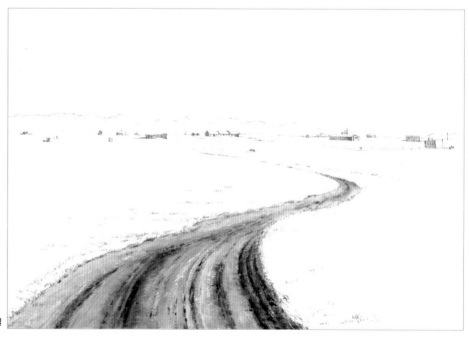

초벌

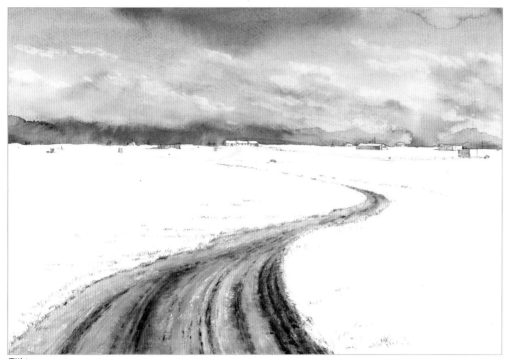

중벌 1

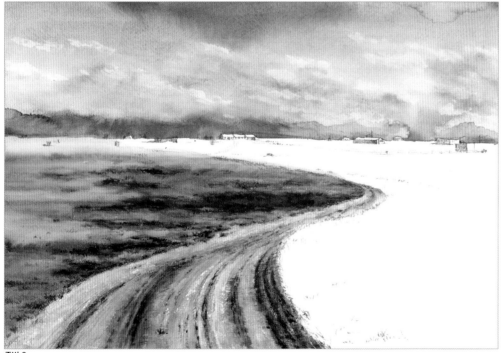

중벌 2

중벌 1, 2 》 하늘은 채색한 색이 마르기 전에 화장지를 이용하여 흰 구름의 모양을 만들어 놓으며 습식법으로 단번에 진행하였다. 초록 평원은 로우엄버에 후커스 그린과 비리디안을 섞은 색으로 넓게 물바림 하듯이 칠한 후, 종이가 마르기 전에 그리니쉬 옐로우와 반다이크 그린을 더 첨가한 짙은 초록을 만들어 칠한다. 주제가 되는 길 주변으로 가까워질수록 풀의 묘사와 색이 깊어지도록 하는 방법은, 보는 이의 시선을 길에서 점차 먼 방향으로 이동시키는 유도등과 같은 이치이다.

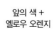

| 옐로우커 + 오페라 | 앞의 색 + 오렌지 + 퍼머넌트 로즈 | 앞의 색 + 반다이크 그린 + 반다이크 브라운 | 레드 바이올렛 + 반다이크 그린 | 레몬 옐로우 + 세룰리안 블루 오페라 | 앞의 색 + 울트라마린 딥 | 앞의 색 + 퍼머넌트 옐로우 라이트 | 로우엄버 + 후커스 그린 + 비리디안 | 앞의 색 + 그리니쉬 옐로우 + 반다이크 그린 | 앞의 색 + 세룰리안 블루 + 울트라마린 딥 | 옐로우커 + 옐로우 그린 | 앞의 색 + 옐로우 오렌지 |

완성 》 중벽과정에서 어쩔 수 없이 만들어진 하늘과 대지의 경계선을 닦아내고 먼 풍경을 잔잔히 채워주는 주택을 채색한다. 종이 자체의 질감도 거친 흙물지이고, 채색하는 방식도 자세한 묘사를 피하여 단순하고 간결한 방법으로 진행한 기에 그다지 긴 시간이 걸리지 않는 그림이다. 다만 어떻게 진행하여 어떠한 모습으로 완성될런지에 대한 사전 설계와 계획에 따른 이정표가 머릿속에 있어야 수월하다.

2. 노란색 따뜻한 골목길(콘테+수채화)

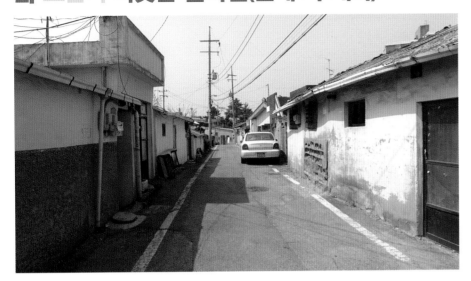

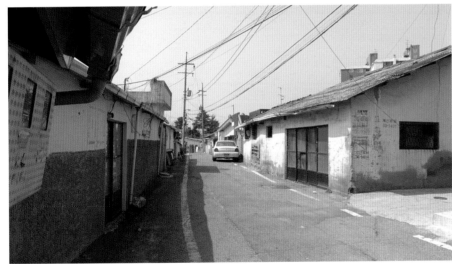

사진과 참고사진/ 첫 색(바탕칠) 〉〉 그림 그리고 싶어 촬영해 온 사진을 가만히 바라보면서 어떠한 그림으로 옮겨 놓을는지를 머릿속에 그려보니, 노란색 페인트칠이 따뜻한 인상을 주는 골목을 살리되, 아주 오래된 느낌으로 완성하고 싶다는 방향이 그려진다. 이렇게 그림의 느낌을 정리한 후에는 아주 구체적으로 작업 방식을 기획하는데, 필자는 무작위의 바탕칠을 먼저 어지르듯이 펼쳐 놓은 후 우연적인 얼룩을 묶어가며 콘테와 수채물감을 섞어 사용하기로 계획을 정리했다.

첫 색(바탕칠)

스케치 》 바탕의 물감얼룩이 완전히 마르고 나면, 먼저 연필로 커다란 면적을 중심으로 대충 건물의 위치를 잡은 후 다양한 색상의 연필 콘테로 스케치 한다. 옅은 색 콘테로는 스케치선이 드러나지 않으므로, 사진에서 보이는 건물이나 자연물의 색상을 기준으로 하여 한 단계 더 짙은 색상의 콘테를 고르면 된다.

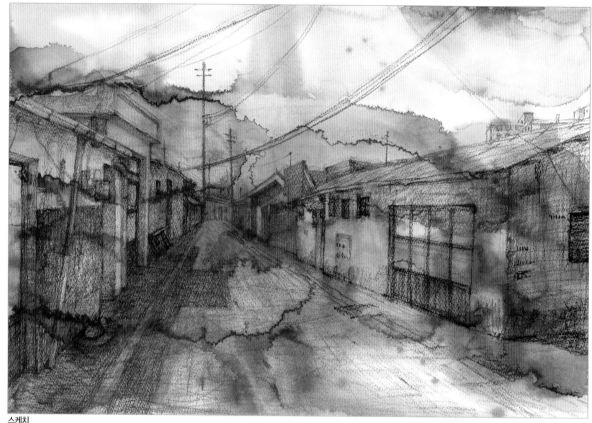

스케치

초벌 》 콘테로 드로잉 하듯이 스케치 해 놓은 선이 너무 뭉그러지지 않는 정도의 채색을 진행한다. 즉 자료그림과 같이 그림자 부분의 색을 찾아 칠한다 하여도 지나치게 물감의 톤이 짙으면 밑색인 콘테가 덮여지면서 탁해지므로 주의해야 한다. 여기에서는 옐로우커에 울트라마린 딥과 오페라를 섞어 넉넉한 양을 만들어 놓은 후, 로즈마더와 반다이크 브라운을 섞어 색상 톤을 가라앉히며 채색을 진행했다.

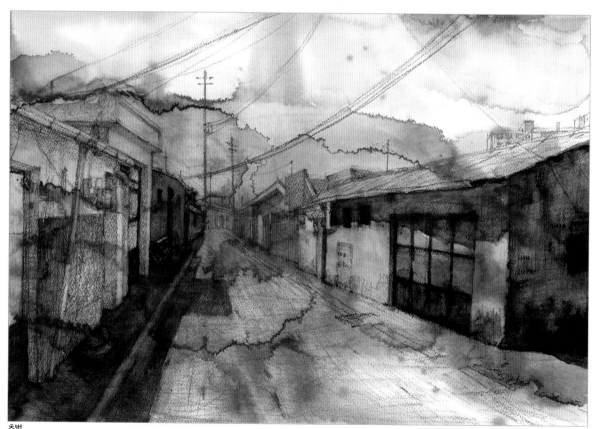

초벌

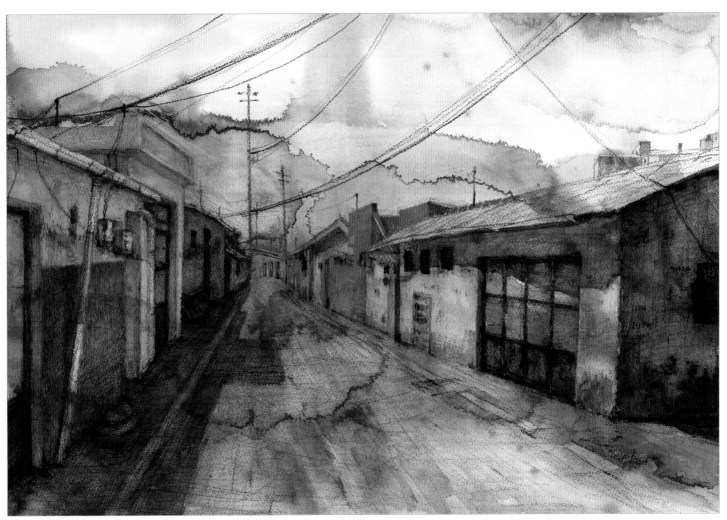

중벌 》 건물의 어두운 면을 중심으로 색을 올리는 과정이다. 이러한 단계에서는 이미 깔아 놓았던 바탕의 색상이나 얼룩의 경계선이 재차 색을 칠하는 붓질에 의하여 어느 정도 흐려지거나 닦여 사라지는 것이 자연스러운 현상이므로, 첫 바탕의 얼룩에 너무 연연하거나 유지하기 위한 별도의 노력을 기울이지 않는 것이 필요하다.

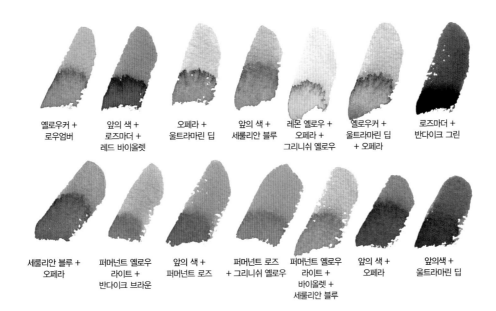

옐로우커 +
로우엄버

앞의 색 +
로즈마더 +
레드 바이올렛

오페라 +
울트라마린 딥

앞의 색 +
세룰리안 블루

레몬 옐로우 +
오페라 +
그리니쉬 옐로우

옐로우커 +
울트라마린 딥
+ 오페라

로즈마더 +
반다이크 그린

세룰리안 블루 +
오페라

퍼머넌트 옐로우
라이트 +
반다이크 브라운

앞의 색 +
퍼머넌트 로즈

퍼머넌트 로즈
+ 그리니쉬 옐로우

퍼머넌트 옐로우
라이트 +
바이올렛 +
세룰리안 블루

앞의 색 +
오페라

앞의색 +
울트라마린 딥

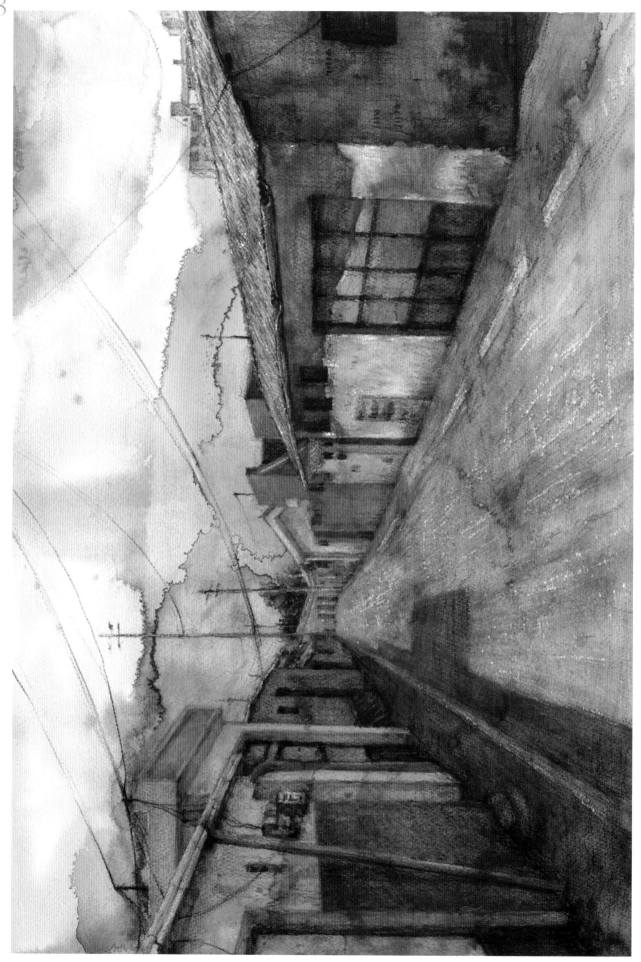

완성 》》 수채화 물감과 콘테를 번갈아 사용하며 면을 채웠더니 다소 탁탁한 느낌이 있기에, 같은 종이를 긁어 종이 자체의 흰색이 드러나도록 하는 것으로 명도를 다시금 밝게 타워내며 완성하였다. 그림을 끝내고 보니 어느 따스한 오후, 눈에 띄는 부자도 가난뱅이도 없는 평범한 동네의 골목길을 뛰어가는 어린이의 까르르 웃음소리가 들릴 것 같은, 착한 동화책의 그림 페이지 같은 풍경이라고 느껴지는데 제대로 전달되는지는 감상자의 몫이다.

68

3. 회색 취암동 회색길

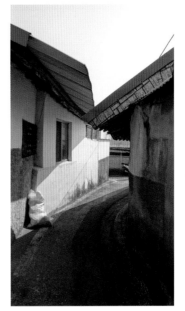

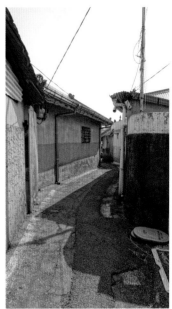

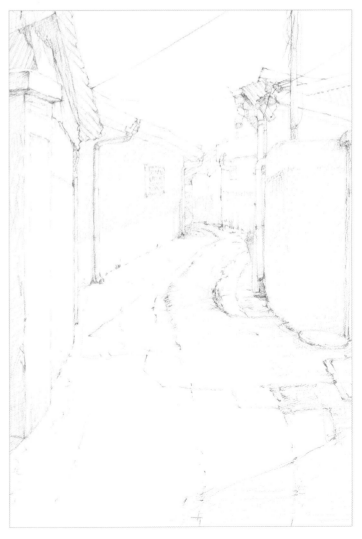

사진과 스케치 》 한 장소이지만 가까이 다가가면서 여러 컷을 찍은 후 가장 마음에 드는 사진을 골라 스케치 한다. 참고 사진을 보면 오른쪽의 빨간 양철홈통이 있는 건물이 작아 지거나 커지면서 구도의 모양새가 바뀌는데, 이는 건물의 형태나 색상보다 명암에 따른 그림자의 깊이에 의해서 그림의 내용이 확 달라지는 것을 보여 주는 좋은 예이다.

바탕칠

바탕칠과 초벌 >> 앞의 따뜻한 골목길 그림은 바탕칠을 먼저 한 후에
스케치를 들어갔으나, 이 그림은 연필 스케치를 완성한 후 종이 전체
에 물 얼룩 바탕칠을 하고 나서, 구체적인 대상을 채색할 예정이다.
이러한 순서는 어떤 방식이 좋다 나쁘다 할 수 없는 것으로, 작가 자
신의 계획성이나 호기심 여부에 따른 것쯤으로 이해하면 편할 것이다.
짙은 무채색을 넉넉히 만들어, 그림 전체에 흐르며 큰 어둠을 만들고
있는 건물과 바닥의 그림자 부분을 먼저 채색한 후, 분무기를 이용하
여 물 뿌리는 것으로 초벌을 진행하였다.

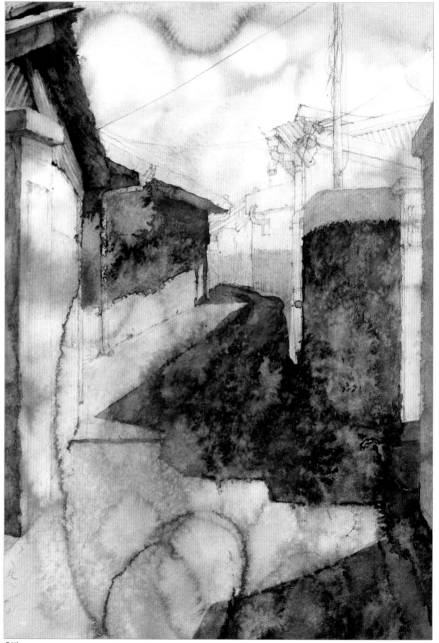

초벌

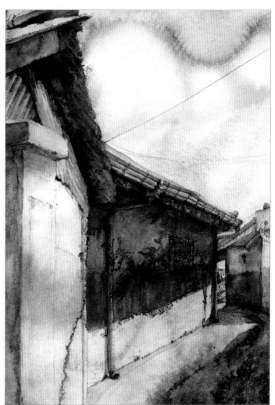

초벌 후 부분1

초벌 후 부분1, 부분2 》 회색이 주조색인 그림의 중앙에서 색상을 담당하는 거의 유일한 곳은 지붕색과 빗물받이 홈통색이다. 이는(건물 외벽이 조금 보이는 노란색을 포함하여) 그다지 큰 면적은 아니면서도 중요한 역할을 하는 곳으로, 상대적으로 넓은 면적을 차지하고 있는 회색의 무미건조함을 뚫어줄 수 있는 색상의 틈이랄까, 서로 호환이 가능한 힌트를 주는 색이라고 할 수 있다. 다만 적은 면적이므로 색상 톤은 튀지 않고 약간 가라앉은 주황빛과 하늘색을 만들어 사용하기를 권하고 싶다.

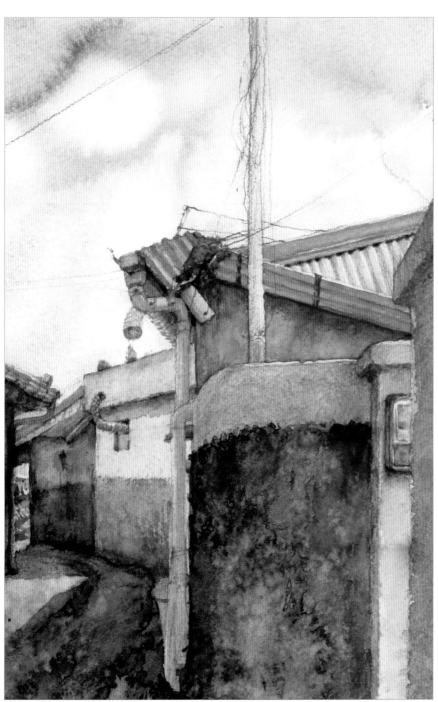

초벌 후 부분2

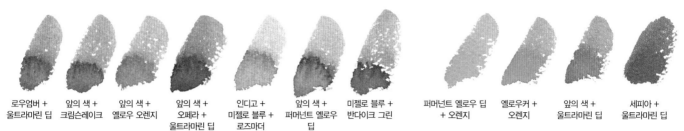

| 로우엄버 +
울트라마린 딥 | 앞의 색 +
크림슨레이크 | 앞의 색 +
옐로우 오렌지 | 앞의 색 +
오페라 +
울트라마린 딥 | 인디고 +
미젤로 블루 +
로즈마더 | 앞의 색 +
퍼머넌트 옐로우
딥 | 미젤로 블루 +
반다이크 그린 | 퍼머넌트 옐로우 딥
+ 오렌지 | 옐로우커 +
오렌지 | 앞의 색 +
울트라마린 딥 | 세피아 +
울트라마린 딥 |

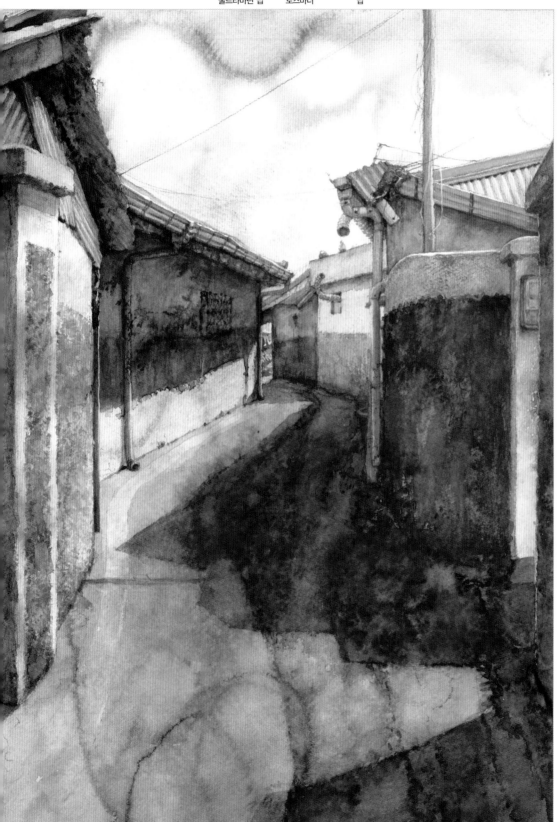

중벌 》 필자는 항상 이 정도 단계에서 가장 많은 제작시간을 들이고 있는데, 실제로 어떤 그림에서는 마음먹기에 따라 이즈음에서 붓을 떼며 완성의 사인을 해도 큰 지장이 없다는 생각을 한다. 이는 개인적인 성향이기는 하지만, 그림의 완성이 어느 지점인가 라는 심각한 논쟁의 여지가 있는 부분으로, 프로와 아마추어를 통틀어 작가의 의지가 가장 결정적인 역할을 한다고 이해하기 바란다.

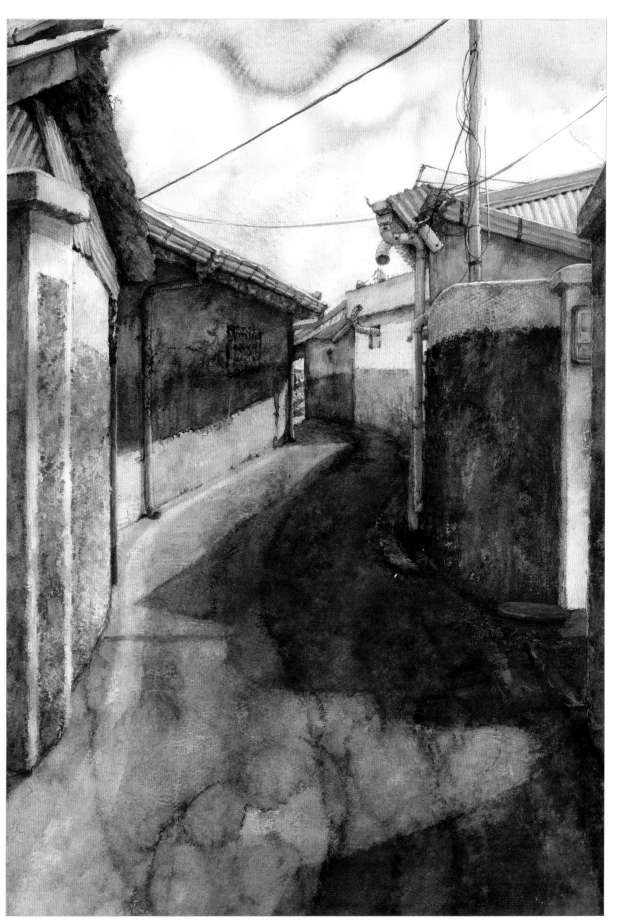

완성》 작가가 완성이라고 말할 때 그 작업이나 작품은 비로소 완성이라는 다소 억지스러운 주장을 하는 이유는, 회화가 가진 고유한 창작영역이 존중되어야 하기 때문이라고 할 수 있다. 이는 곧 개성과도 같은 말로 세상에 유일무이한 하나의 작품이라는 것으로 모아지는 결론이 나온다. 이 그림에서 필자가 이전 중벌 과정에서 끝내지 않고 한 단계 더 진행한 데에는, 빛을 표현하기 위한 섬세한 과정이 남아 있었기 때문이다. 중벌과 완성작 사진을 번갈아 살펴보면서 필자가 더 표현하고 싶어 진행한 부분을 찾아보며 공감해 주기 바란다.

4. 갈색 몽골의 석양길

원본사진

스케치

사진과 스케치 〉〉 가로로 넓은 느낌을 더욱 강조하기 위하여 하늘보다 대지의 면적을 넓게 잡았다. 앞으로 그림을 진행하여 완성까지 가는 과정에서 몇 차례의 짙은 채색을 견디어야 하는 관계로 연필 스케치를 진하게 해 놓는 것이 좋다. 이 짙은 연필선은 그림을 완성하는 마무리 단계에서 빛과 닿는 부분을 찾아 지우개로 깔끔하게 지워내야 한다.

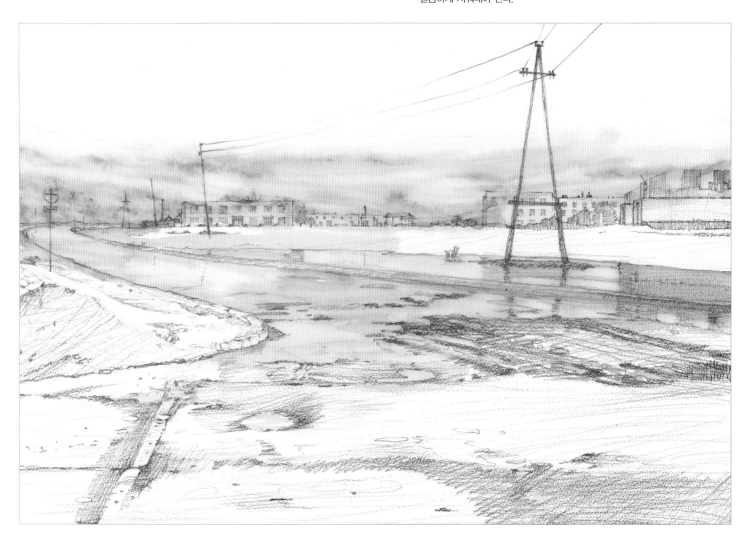

초벌 》 옐로우커에 로우엄버를 섞어 아래쪽을 넓게 펴 바르듯이 칠한 후 물을 떨어뜨려 얼룩을 만들어 놓았다. 이후 짙은 색으로 흙길의 묘사에 들어가더라도 석양이 비춘 물웅덩이 밝은 면의 기본색이 되면서 완성시까지 남겨질 색상이므로, 너무 묵직하고 탁한 처리가 되지 않도록 유의한다.

▼초벌

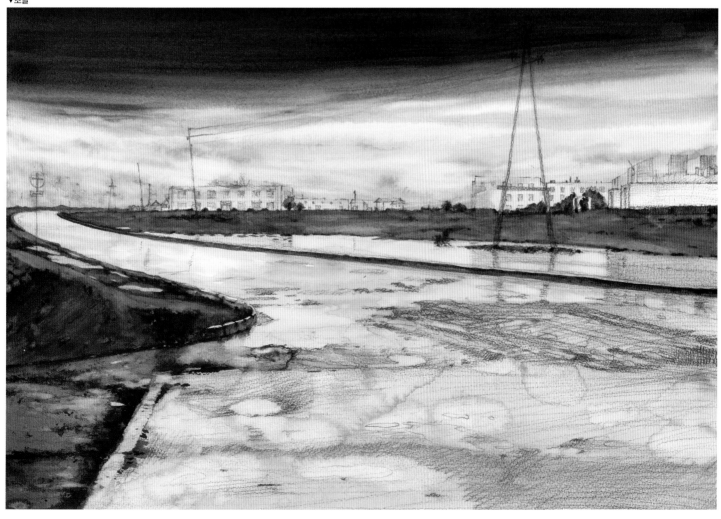

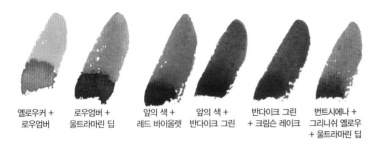

옐로우커 +
로우엄버

로우엄버 +
울트라마린 딥

앞의 색 +
레드 바이올렛

앞의 색 +
반다이크 그린

반다이크 그린
+ 크림슨 레이크

번트시에나 +
그리니쉬 옐로우
+ 울트라마린 딥

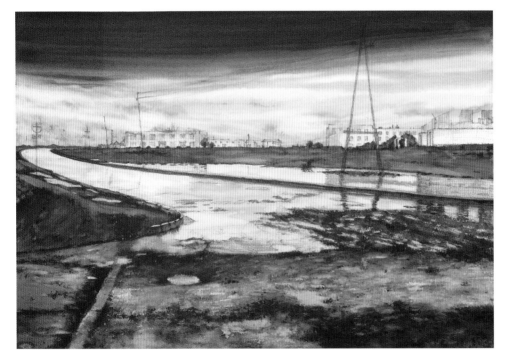

중벌 》 사진을 보면, 전체적으로 어둠이 내려앉은 그림의 아랫부분의 주된 색상이 먹빛이나 잿빛으로 느껴질 수도 있고, 이 그림처럼 어두운 보랏빛으로 볼 수도 있다. 이렇게 조금씩 다른 색상 톤으로 읽고 해석할 수 있는 시야가 확보된다면, 그 다음 과정은 전체적인 그림의 색상 전개에서 과연 어떠한 톤을 선택하여 분위기를 결정하는지 작가 의지의 표출이 확실해야 한다. 이도저도 아닌 애매한 색 선택은 감상자에게 전달되는 느낌 역시 흐릿하거나 명확하지 않은 모호함을 줄 수 있기 때문이다.

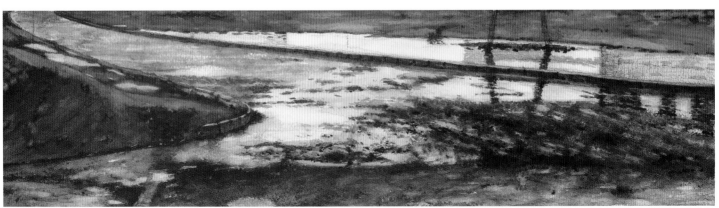

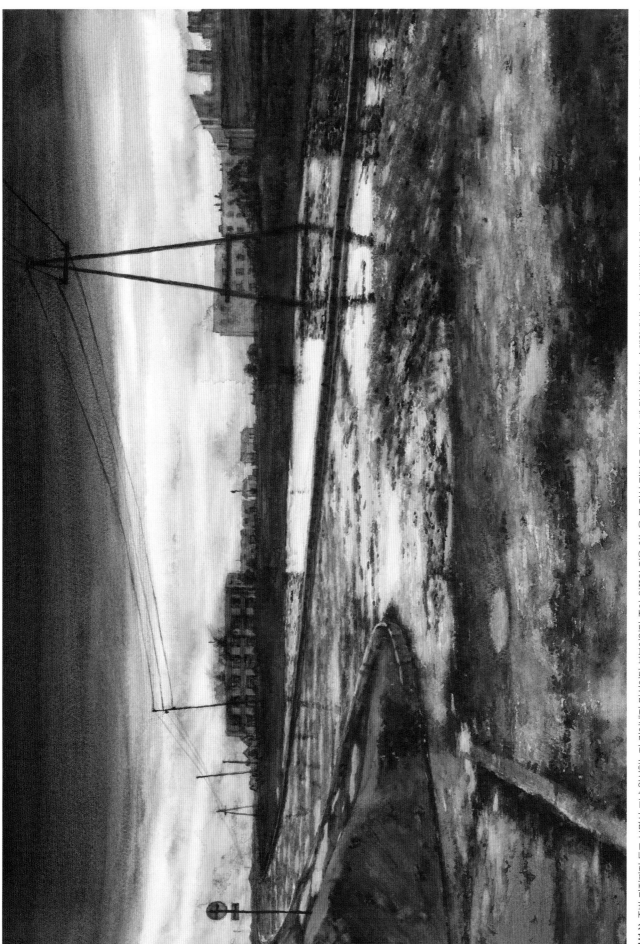

완성 » 종탑 꼭대기까지 두고 보면서 그냥 완성들는지 건어낼지 양성일지 건어낼지 부분이던 위쪽이 정은 하늘을 물 작신 펴뷧으로 조심스레 닦아내었다. 수채화에서는 이미 채색되어 있는 면적이 넓은 곳은 수정하기가 까다롭기에 이렇게 보성

할 경우에 용기가 필요하지만, 그림 전체의 균형을 체크하며 두세 번 이상을 보고 또 보이도 아니다 싶은데, 그냥 두고 그대로 완성하는 것도 제으름이며 어리석은 편이다.

5. 초록색 싱그러운 산책길

사진1, 2, 3과 바탕칠 》 앞의 구도 편에서 언급한 바와 같이 사진을 그림 자료로 활용하기 위하여, 마음에 찜한 풍경을 중심으로 가까이 다가가면서 여러 장의 사진을 찍어 놓았다. 작업실에서 3장의 사진으로 추려 놓은 것을 바라보면서 어떠한 형식으로 어떻게 그릴 것인지 머릿속 도화지 위에 그렸다 지웠다를 반복하다가, 완성된 그림의 이미지를 결정한 후 채색을 시작하였다. 다른 그림의 바탕칠은 얼룩에 가까웠지만, 이번엔 사진 이미지들을 조합한 구체적인 풍경 형상을 연필 스케치 없이 번지기법으로 바탕칠을 할 계획이다.

사진 1

사진 2

사진 3

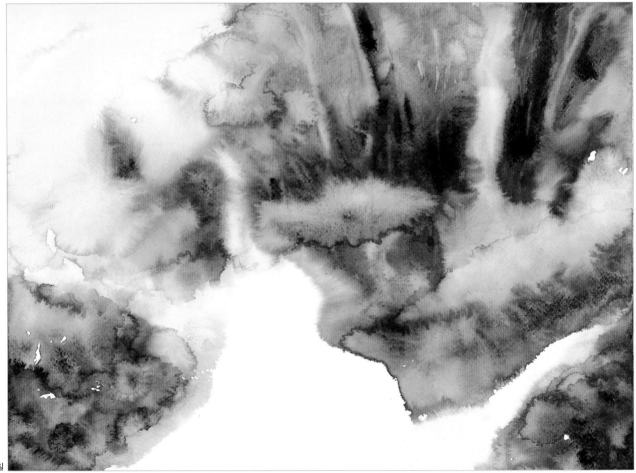

바탕칠

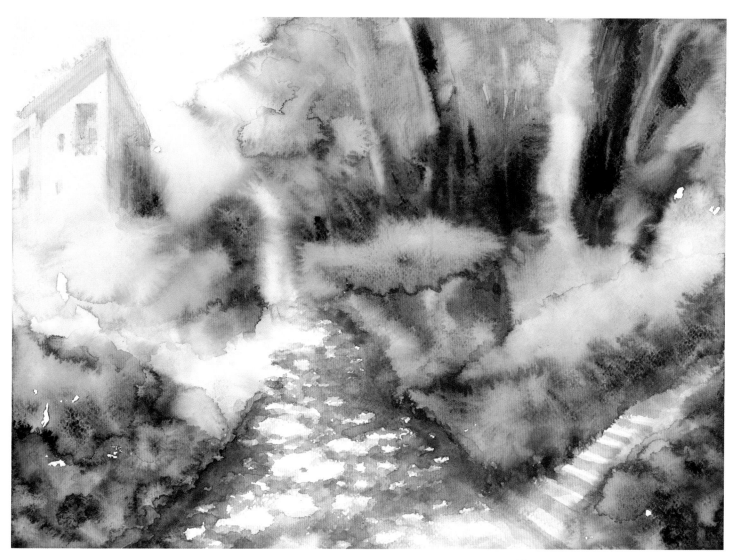

초벌 〉〉 물감으로 스케치 한 그림이기에 종이 속으로 색상이 스며들며 자연스럽게 번진 면을 가지고 있다. 그러므로 초벌에서 완성까지의 단계에서는 조금씩 더 정확한 면을 구분하고 명암을 찾아 놓는다는 느낌으로 진행해야, 도드라지는 곳 없이 물 흐르듯 자연스레 연결될 것이다.

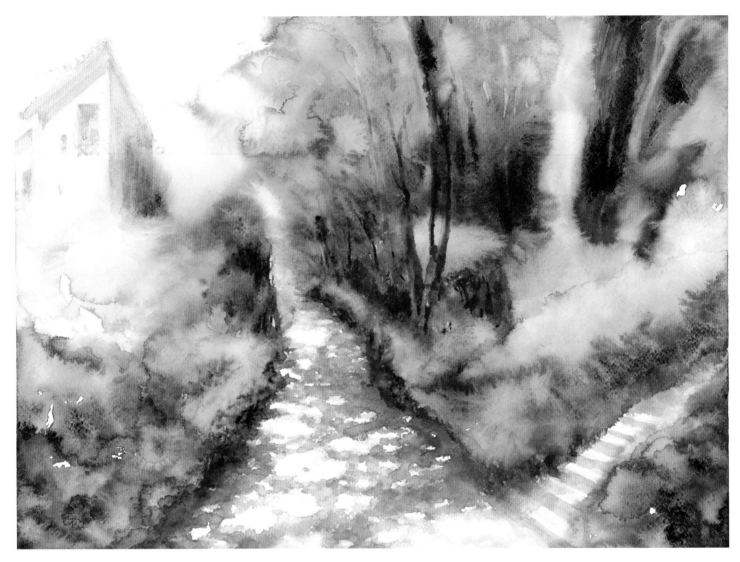

중벌 》 번지기가 주된 기법이므로 지나치게 자세한 묘사가 올라가게 되면, 그림 전체의 균형이 깨지는 결과가 올 수 있으므로, 채색을 보완한 후에는 분무기를 이용하거나 물방울을 떨어뜨리는 식으로 물 얼룩을 쌓아 놓는다.

| 옐로우 그린 +
세룰리안 블루 | 세룰리안 블루 +
울트라마린 딥 | 레몬 옐로우 +
비리디안 | 세룰리안 블루 +
반다이크 그린 | 앞의 색 +
미젤로 블루 +
바이올렛 | 세룰리안 블루 +
오페라 | 앞의 색 +
울트라마린 딥 | 오페라 +
울트라마린 딥 | 앞의 색 +
세룰리안 블루 | 반다이크 그린 +
비리디안 | 앞의 색 +
미젤로 블루 +
바이올렛 | 앞의 색 +
세피아 +
크림슨 레이크 |

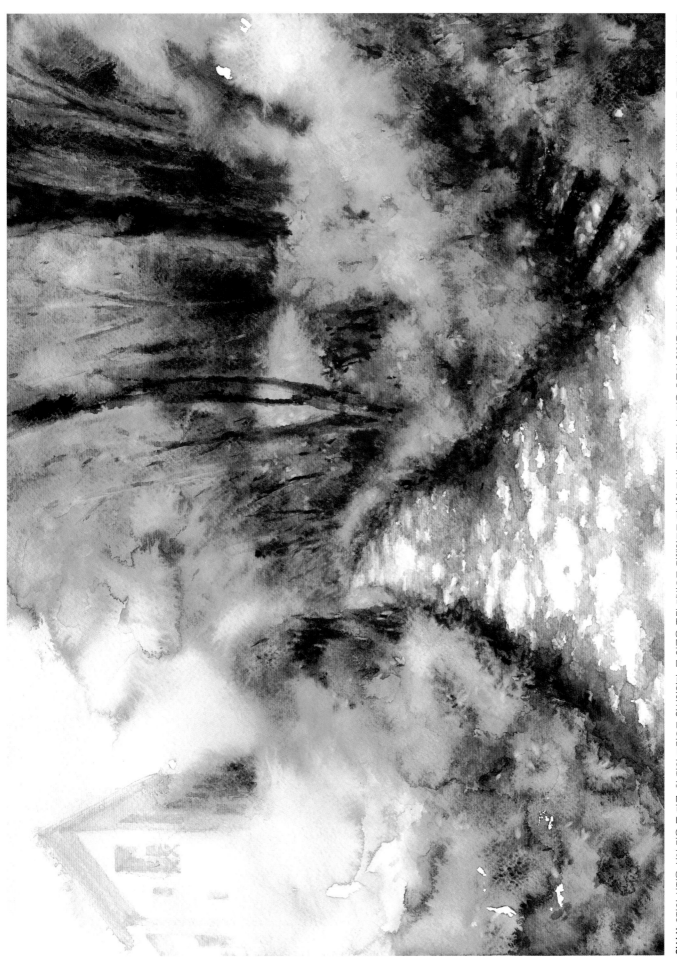

완성 》 3장의 사진을 섞어 넣은 듯 다른, 한 장의 그림으로 완성하였다. 물 얼룩을 주된 기법으로 진행하므로 지나친 묘사는 피하고, 싱그러운 초록의 향연을 강조하기 위하여 초록 색상들을 섞을 때에는 색의 밝음도, 즉 채도가 높아지도록 두세 가지 이상의 색을 섞는 일은 자제하였다.

6. 회청색 푸른 골목길(콘테+수채화)

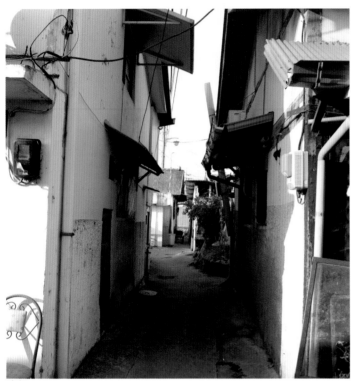

사진 1

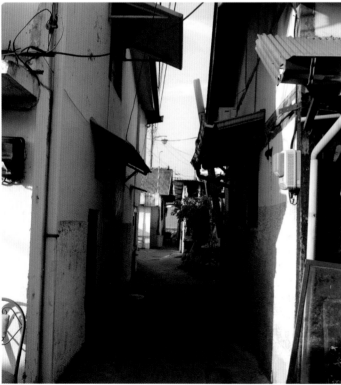

사진 2

사진1, 2 >> 그리 크지 않은 작은 도시의 평범한 골목길 풍경이지만, 내가 그리고자 하는 부분을 클로즈업하여 살펴보면, 그냥 스쳐 지나갈법한 풍경들도 커다란 의미를 가지고 새롭게 다가옴을 느낄 수 있다. 이렇게 사소한 대상일지라도 예술가의 눈으로 바라보고, 나만의 답안지를 발견하는 기쁨은 그림을 그리는 과정에서 큰 카타르시스를 가져다준다. 포토샵을 잘 못하기 때문에 간단한 방식으로 전체적으로 푸른색이 돌게 만들고, 그림 그릴 부분은 확대하여 잘라 놓았다.

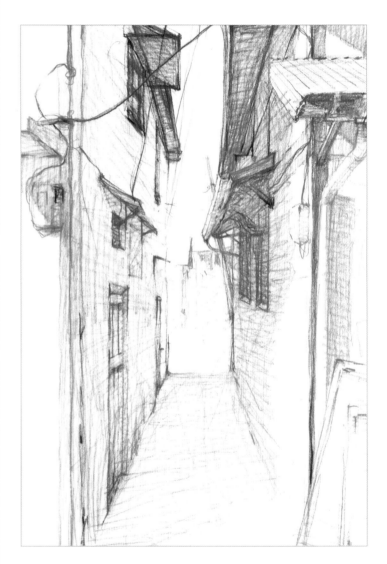

스케치 >> 이번 그림은 묘사보다는 색감 중심으로 진행할 계획이기에 연필콘테로 직접 스케치 하였다. 옅은 파랑색으로 큰 덩어리를 잡은 후, 조금씩 짙은 색 콘테로 구체적인 부분들을 스케치 한다. 콘테가 견고하게 종이에 붙어 있을 수 있는 세목지이기에, 선의 깔깔함이랄까 드로잉선의 활동적인 느낌이 잘 표현된다.

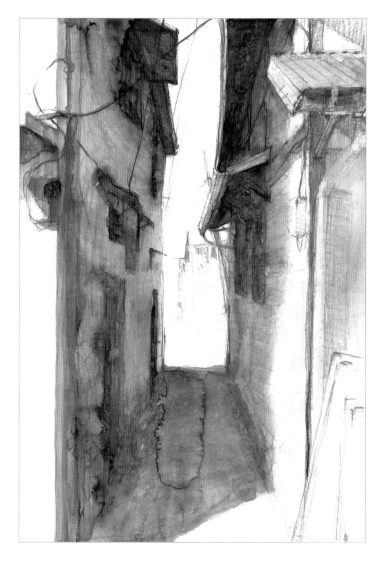

◀초벌 》》 연필콘테로 스케치 하면서 강력한 색상 힌트를 미리 제시한 경우이므로, 그와 비슷한 수채화 색상을 만들어 칠한다. 푸른색이 주는 강렬함과 깊이감을 위하여, 먼저 채색한 밑색이 마르기 전에 두 세 번의 색을 첨삭하여 자연스러운 밀도를 만드는 것이 포인트이다.

▼중벌 》》 콘테로 드로잉 하듯이 많은 선을 그어 놓은 그림 위에 수채물감을 얹으면, 절반은 물감과 섞이면서 부드러워지고 나머지 선들은 종이 속에 밀착되어 살아남아 있게 된다. 그런 경험을 기억하며, 종이가 완전히 마르기를 기다렸다가 다시 드로잉하고 수채화로 채색하는 과정을 반복해 보자. 수채화로만 완성했을 때보다 색다르면서도 훨씬 깊이 있는 밀도감을 경험할 수 있을 것이다.

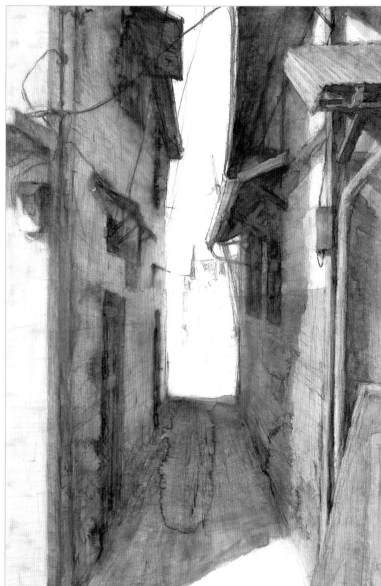

그리니쉬 옐로우 + 울트라마린 딥 + 퍼머넌트 옐로우 라이트 　 로우엄버 + 울트라마린 딥 　 앞의 색 + 바이올렛 　 세룰리안블루 + 울트라마린 딥 　 앞의 색 + 오페라

퍼머넌트 옐로우딥 + 오렌지 　 앞의 색 + 반다이크 브라운 　 앞의 색 + 로즈마더 　 샙그린 + 반다이크 그린 + 울트라마린 딥 　 앞의 색 + 그리니쉬 옐로우 　 로우엄버 + 반다이크그린 + 울트라마린 딥

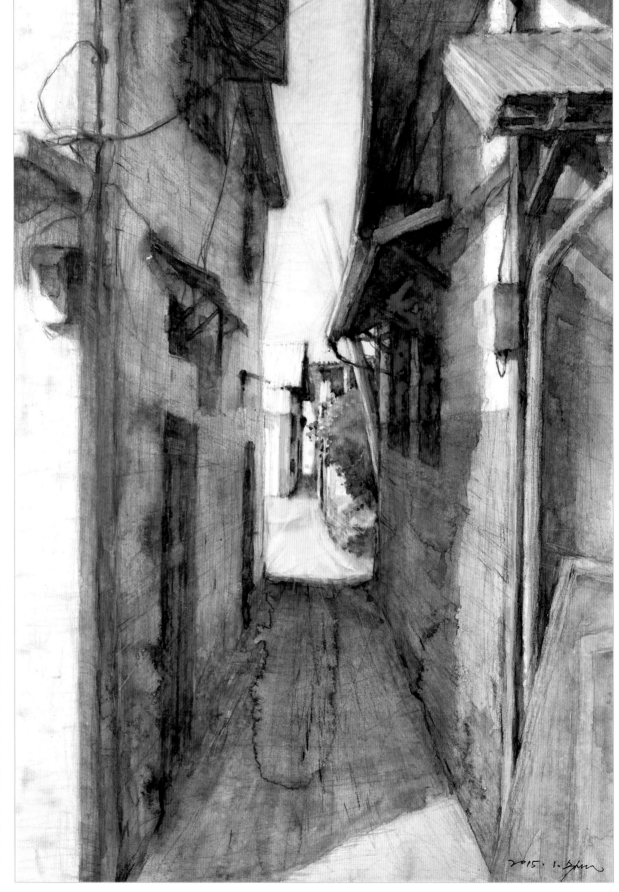

완성〉〉 골목길을 벗어나 밝게 명암이 교차하는 주택의 명암을 정리한다. 마지막 정리 단계에서 한번 칠해 놓은 좁다란 하늘의 파랑색을 노란계열 색으로 바꿀런지에 대한 생각이 올라와 한참을 고민했었다. 전체의 커다란 청색 기운의 무게를 작은 주택의 노란계열로는 견제하거나 균형을 맞추기가 약했기 때문이다. 결국은 두께감 있는 노랑이 나오도록 방향을 잡고 노란색과 아이보리색 연필콘테로 세로로 좁은 하늘 공간을 채색하며 완성하였다.

이야기가 있는 길

그리고 싶은 길 풍경을 찾아다니며 사진을 찍고, 작은 작업실에 콕 박혀 그림 그리고 글을 쓰다 보니 어느덧 계절이 몇 번 바뀌었다. 언제나 그런 경향이 있지만, '길'이라는 테마에 대하여 처음에는 무척 거창하게 마음먹었기에 오히려 진행이 더디었었다.

다행히 진행하는 과정에서 단순한 길이라는 어휘나 형상에만 머무는 것이 아닌, 이야기가 가득한 길을 찾기 시작하게 되었고, 자연스럽게 대상을 선택하는 시야도 넓어지고 자유로워졌다고 느끼게 되었다. 그리고 그즈음이 되어, 완성된 그림들이 작업실 벽을 가득 채워 더 이상 붙여 놓을 벽이 없어지니, 한해가 훌쩍 지나 있어 한겨울이고 새해가 되었다.

이렇게 그림을 그리면서 느끼게 되는 희열이랄까 카타르시스를 경험해 본 적이 있을 것이다. 어떤 이는 그러한 집중의 경험이 꽤 중독성이 있어서인지, 누가 시키지 않아도 자꾸 그림 그리고 싶고, 역사에 남는 대가가 되지 않으리란 것을 알면서도 짬을 내어 작업하고 있는 것 같다고 말한다.

그림 그리는 창작의 영역은 감당하기 벅찬 스트레스도 분명 동반하지만, 그보다 훨씬 비중이 큰 기쁨을 주는 독특한 분야라는 것을, 아마도 여기까지 이 교재와 함께 한 독자라면 공감할 것이다. 부디 그림여행의 걸음을 멈추지 말고, 스스로를 위한 미술공부에 인색함 없이 기쁘고 즐거운 일상을 함께 하기 바란다.

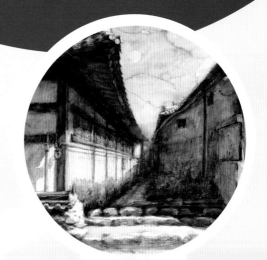

1. 막다른 골목길(콘테+수채화)

이 책을 궁리하던 처음에는 이러한 골목을 책의 주제로 하려고 했었는데, 골목길이라는 단순함 이상의 구도가 나오기 어렵기에 고민을 거듭하다가 조금 더 넓은 영역인 '길'로 정하게 되었다.

이 사진은 골목에 집중하고 있는 시기에 촬영한 전주 한옥 마을의 뒤안길인데 날씨 좋은 10월 중순, 오후 2시경의 그림자가 건물과 건물사이와 한옥 처마 밑에 강하고 멋지게 드리워져 시선을 잡아끌었다.

목덜미가 따끈하던 가을햇살을 맞으며 양지바른 돌계단에 걸터앉아 지친 다리를 잠시 풀며, 진짜 사람이 살고 있는지 전시용 건물인지 사전을 뒤적이듯이 궁금해 했었던 기억이 난다.

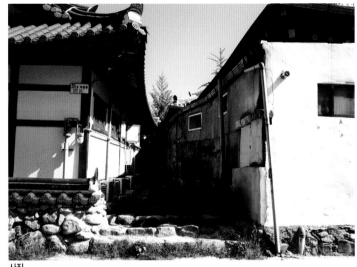
사진

사진과 스케치 》 물이 주축이 되는 이러한 소재는 건축물 소개를 위한 투시도나 기록화가 아니기에 한옥 지붕의 복잡한 구조를 정확히 따지며 그리는 것은 큰 의미가 없는 일이지만, 사진에서 보이는 정도의 간격과 크기, 모양새를 옮기는 것은 중요하다.

표면이 매끄러운 세목지에 먼저 연필로 큰 윤곽을 잡아 놓은 후, 연필 콘테를 사용하여 거친 드로잉 하듯이 스케치 선을 강하게 남겼다.

▼스케치

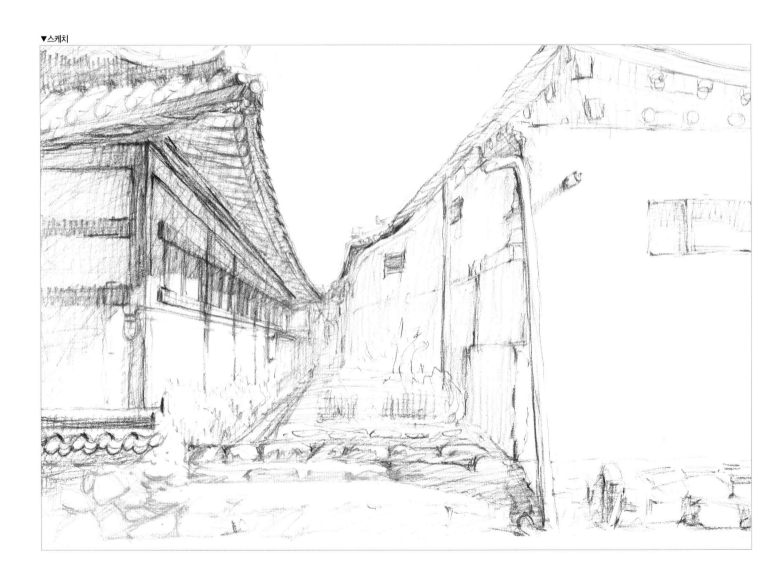

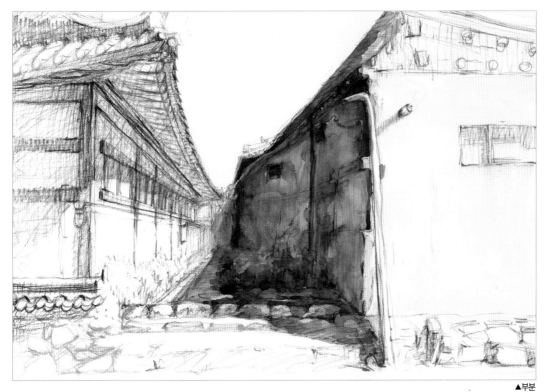

부분 》 로우엄버에 울트라마린 딥을 섞은 무채색에 물을 많이 넣어 엷게 만들어 평붓에 듬뿍 묻혀 채색한다. 붓 끝이 편평한 평붓은 둥근붓에서 부담스럽게 남는 뾰족한 터치의 앞머리 부분이 없기 때문에 이렇게 넓은 면적을 채색할 때 사용하기에 적당하다.
채색한 바탕이 마르기 전에 그리니쉬 옐로우를 약간 섞어 얼룩을 만드는 것으로 낡은 벽의 질감을 표시한다.

초벌 》 색이 있는 연필콘테는 원래 막대콘테를 연필심처럼 나무속에 넣은 것이므로 세밀한 묘사는 어려우며, 결이 고운 세목지라 하여도 까끌거리는 맛을 가진 드로잉 선이 되는 특징이 있다. 이 위에 수채 물감을 올리면 일부는 종이 속으로 빨려 들어가 물감과 같이 흡수되지만, 강한 선묘 일부는 콘테 입자가 종이 위에 묻어 남아있게 되니, 경험을 통하여 익히기 바란다.

▲부분

▼초벌

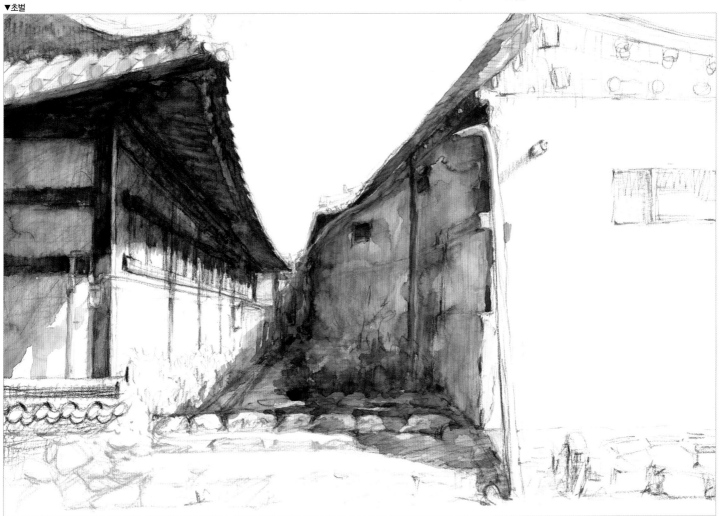

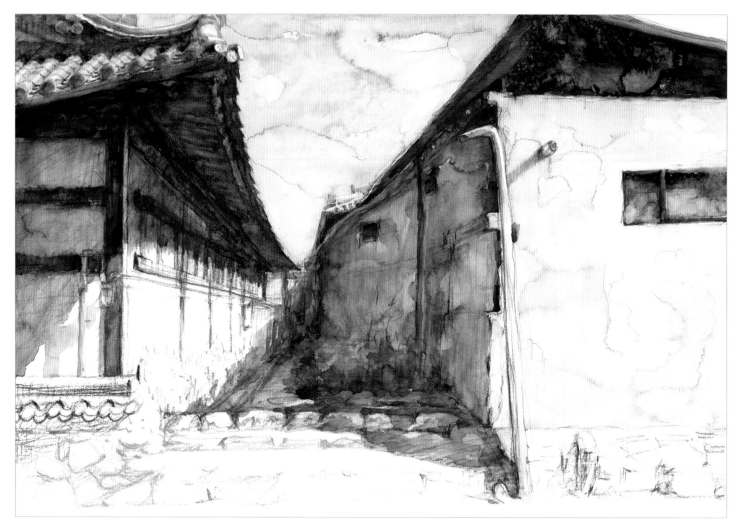

중벌 》 그림의 윗부분부터 하늘, 밝고 넓은 흰 벽면까지 물 얼룩을 남기며 비슷한 방식으로 채색하였다. 의도하기 어려운 얼룩이라고 하지만, 이렇게 여러 번 반복하여 시도하다 보면, 그 나름의 색감의 깊이와 물의 양에 따른 얼룩을 만들어가는 것이 가능해진다.

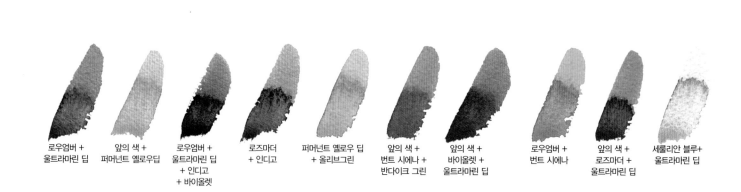

로우엄버 +
울트라마린 딥

앞의 색 +
퍼머넌트 옐로우딥

로우엄버 +
울트라마린 딥
+ 인디고
+ 바이올렛

로즈마더
+ 인디고

퍼머넌트 옐로우 딥
+ 올리브그린

앞의 색 +
번트 시에나 +
반다이크 그린

앞의 색 +
바이올렛 +
울트라마린 딥

로우엄버 +
번트 시에나

앞의 색 +
로즈마더 +
울트라마린 딥

세룰리안 블루+
울트라마린 딥

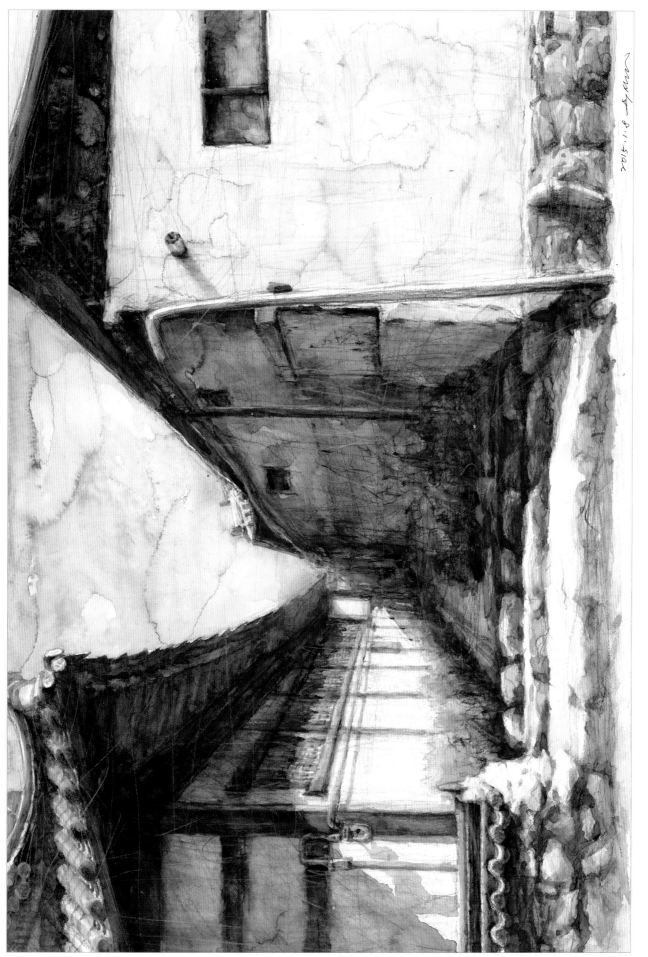

완성 》》 기울어짐이 강하게 내리쬐는 밝은 벽면과 지붕, 돌계단 위와 같이 명도가 높은 곳은 손대지 않고 그대로 둔 것일까. 손대지 않고 그대로 둔 것일까 할 정도로 채색을 적게 하여, 종이 자체의 밝음을 유지하는 것이 필요하다. 물감으로 채색한 부분들이 완전히 말라

종이가 평평하게 펴지면, 다시 엷은 콘테를 사용하여 고양이가 훌쩍 지나간 자국처럼 드로잉해여 마무리한다.

2. 빗물이 고여 있는 길(콘테+수채화)

고교시절 등하교를 함께하던 길동무 중 한 친구가, 아쉽게도 먼저 먼 길을 떠났다. 이듬해 그 친구를 추모하러 10대 때의 친구 몇이 모여 다녀오다 들른 양평의 두물머리 풍경은, 사납지 않은 봄비가 하루 종일 내리는 것으로 우리들 마음을 달래 주었다.

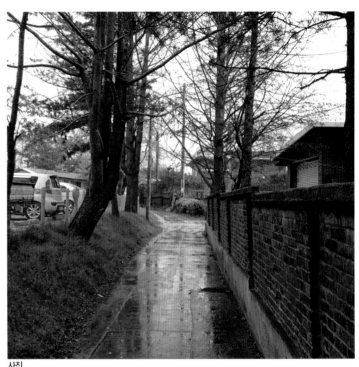

사진

사진과 바탕 얼룩칠, 스케치 》 먼저 사진을 보며 떠오르는 그 순간의 느낌과 연상되는 색상을 종이 위에 물 얼룩지게 칠해 놓았다. 이 날 촬영한 여러 장의 사진 중 가장 마음에 드는 사진을 골랐어도 전봇대와 차량, 우측면의 건물을 빼고 스케치 한 그림과 같이, 사진 안에서 구도를 다시 짜며 재조정해야 한다.

바탕 얼룩칠

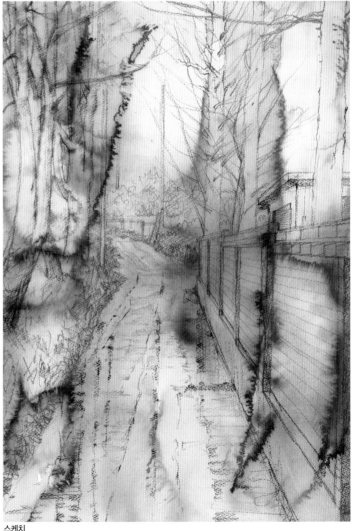

스케치

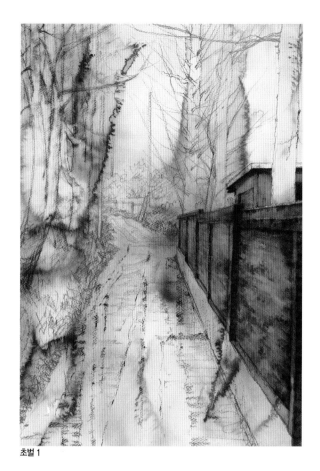

초벌 1

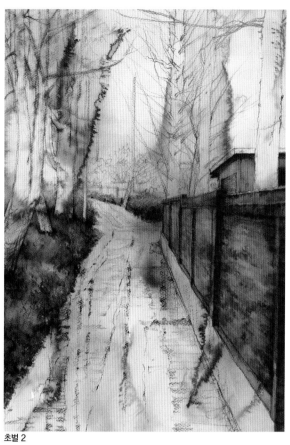

초벌 2

초벌1, 2 》 전체적으로 채색하지 않고 한 부분씩 집중하여 채색하기 시작하는 과정이다. 비오는 날의 느낌과 맞추기 위하여 수채화의 습식법으로 얼룩과 물을 많이 활용하며 채색을 진행하였다. 칠한 색이 마르기 전에 분무기로 물을 뿌려 가면서 효과를 주되, 생각보다 더 짙은 색을 얹어야 콘테가 물에 섞여 흐려지면서도 종이에 선이나 색상이 남아 있게 된다.

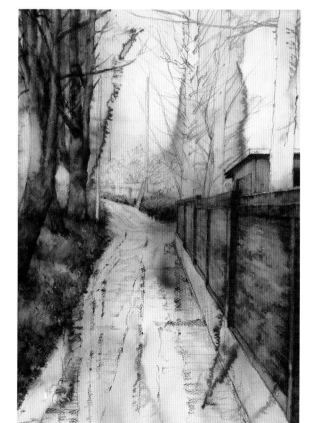

중벌 1

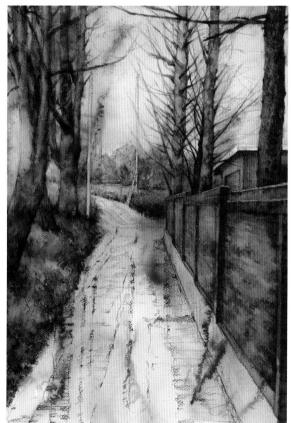

중벌 2

중벌1, 2 》 처음에 바탕칠로 무작위의 얼룩을 만들어 놓은 자국은, 그 얼룩만으로도 하늘이나 들판 같은 넓은 여백이 훌륭하게 채워질 수 있기 때문에, 가능하면 그림이 완성될 때까지 남겨 놓도록 한다. 다만 그림의 오른쪽 나무 뒤의 얼룩을 지웠듯이, 사물의 형태가 혼동되거나 왜곡되어 보일 수 있는 경우에는 얼룩라인을 살짝 닦아내는 방법으로 수습하도록 하자.

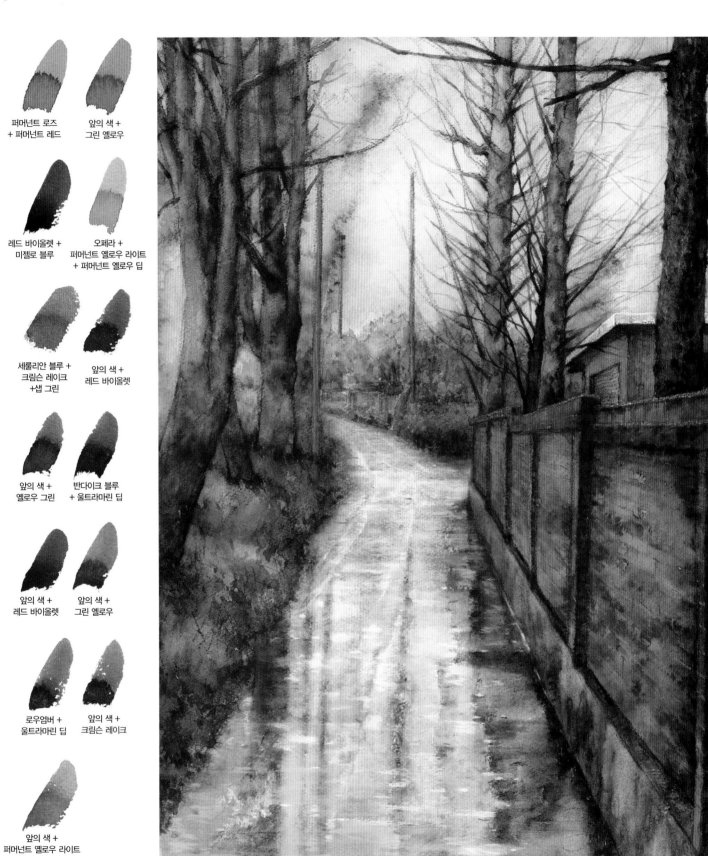

퍼머넌트 로즈
+ 퍼머넌트 레드

앞의 색 +
그린 옐로우

레드 바이올렛 +
미젤로 블루

오페라 +
퍼머넌트 옐로우 라이트
+ 퍼머넌트 옐로우 딥

세룰리안 블루 +
크림슨 레이크
+샙 그린

앞의 색 +
레드 바이올렛

앞의 색 +
옐로우 그린

반다이크 블루
+ 울트라마린 딥

앞의 색 +
레드 바이올렛

앞의 색 +
그린 옐로우

로우엄버 +
울트라마린 딥

앞의 색 +
크림슨 레이크

앞의 색 +
퍼머넌트 옐로우 라이트

완성 직전

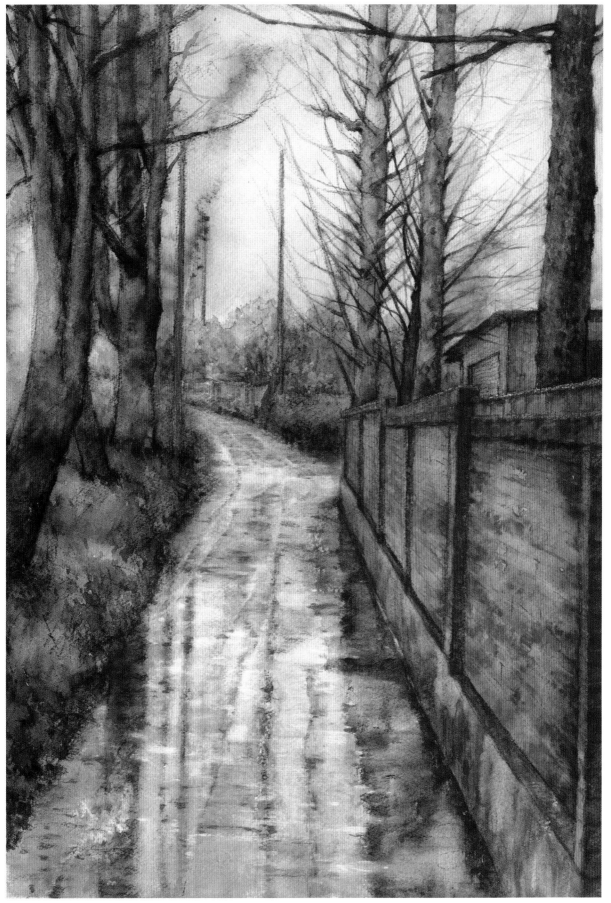

완성 직전 그림과 완성작 ≫ 이 두 그림은 숨은 그림찾기 처럼 미세하면서도 분명한 차이를 가지고 있다. 개인의 성향에 따라 완성 직전의 그림만으로도 충분히 만족할 수 있으나, 조금 더 묘사를 진행한 완성작은 확실히 한 단계 깊어진 밀도와 함께 주제가 되는 빗물 고인 길의 느낌이 잘 전달되고 있다고 생각한다. 이처럼 끝이라고 생각될 때 한번 더 되짚어 고민하는 것도 좋은 공부가 될 것이다.

3. 계단이 있는 등산길(콘테+수채화)

지금은 공치는 것이 좋아 아침마다 테니스장에서 운동하며 산을 좋아했던 추억만 가지고 있지만, 한동안 열심히 등산 다니던 시기가 있었다.

사시사철이 다른 계절과 날씨에 따라, 또한 나의 심신 상태와 함께 가는 벗들에 따라, 늘 가던 산이어도 볼 때마다 다르던 산이었다. 언젠가 그릴 기회가 되면 그려 봐야겠다는 마음으로 가지고 간 핸드폰에 한 컷 담아 놓았던 사진을 꺼내, 나무로 만들어 놓은 등산길을 그려 보았다. 핸드폰이라 사진 상태가 좋지 않지만, 똑같이 그리는 목적이 아니라 그 때 받았던 느낌을 재현하고자 하는 것이니 큰 상관없다.

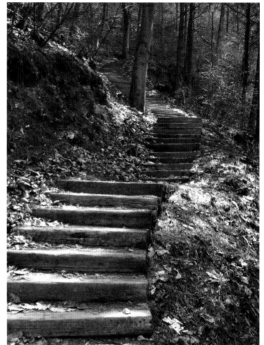

사진과 스케치 》 원근과 명암이 잘 나타나 있는 사진이고, 애초에 좌우측 구도에 유의하며 촬영했기 때문에 특별히 꾸미거나 바꾸지 않아도 되었다. 단지 나무계단의 크기를 사진에서보다 더 멀리 빠져 보이도록 스케치하여 원근감을 약간 강조하고, 어두운 면은 연필콘테로 강하고 거칠게 색을 얹어, 이후에 수채물감에 덮여도 드러날 수 있도록 의도하였다.

초벌 》 그림과 같이 주제를 중심으로 한 좌우의 면적 크기가 비슷한 경우에는, 의도적으로 색상의 차이와 명암의 강약 정도를 다르게 하여 채색한다. 이렇게 화면 안에 긴장감이 느껴지도록 재구성하여 그리는 것도 좌우균형을 깨뜨릴 수 있는 좋은 답이 될 수 있다.

사진

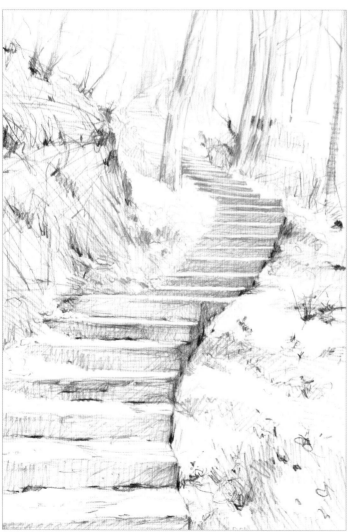

스케치

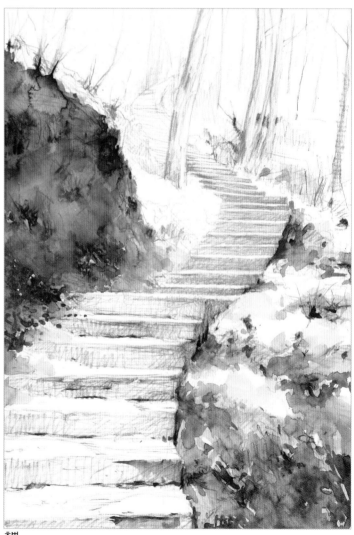

초벌

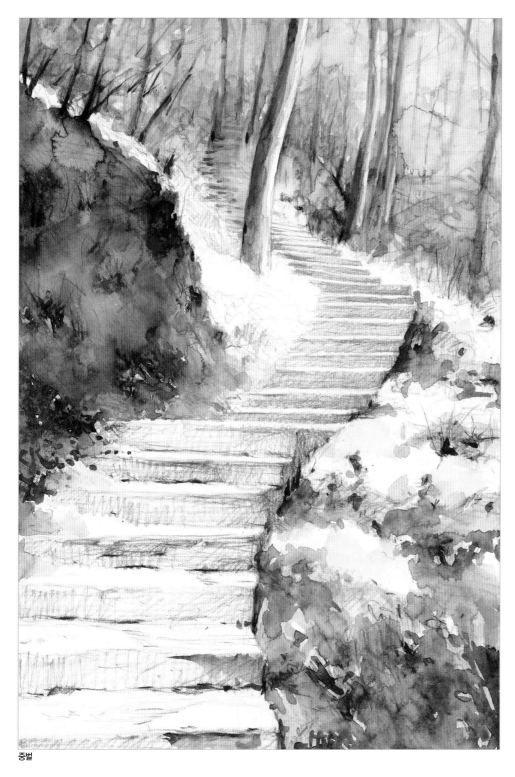

중벌

중벌 》 자연물이란 그리는 사람의 마음먹기에 따라 충분히 변화가 가능하므로 그림의 균형과 색상의 조화를 연출하는 연습도 필요하다. 따뜻한 색보다는 차가운 색이 더 후퇴감을 전달하므로, 멀리 보이는 숲에 푸른 보라색이 주가 되는 채색을 하여 원근감이 더욱 강조되도록 한 것도 그러한 이유에서이다.

| 퍼머넌트 옐로우 딥 + 번트시에나 | 앞의 색 + 라이트 레드 | 앞의 색 + 그리니쉬 옐로우 + 반다이크 그린 | 옐로우커 + 울트라마린 딥 | 앞의 색 + 세피아 + 인디고 | 비리디안 + 울트라마린 딥 | 앞의 색 + 오페라 | 앞의 색 + 울트라마린 딥 + 바이올렛 | 세피아 + 울트라마린 딥 | 앞의 색 + 인디고 |

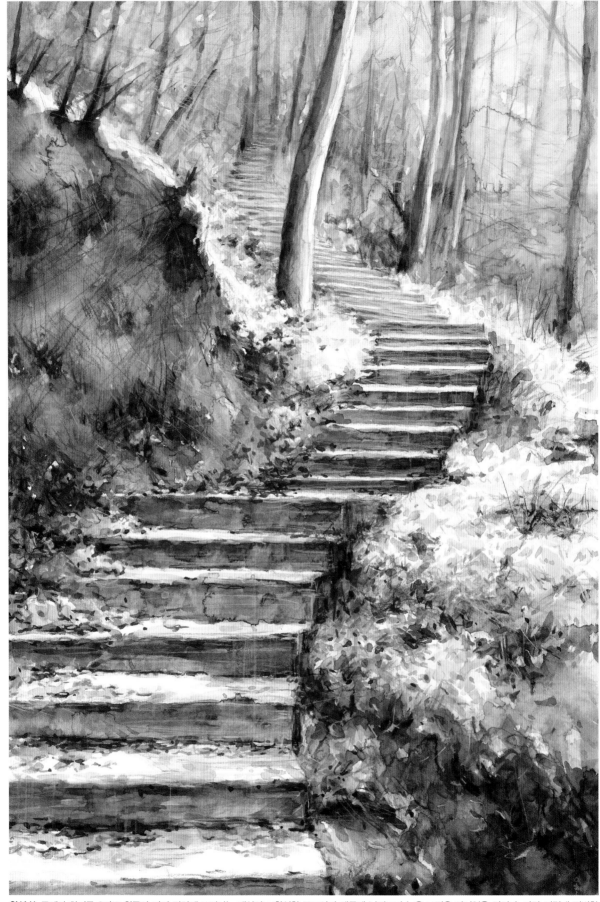

완성 >> 주제가 화지를 S자로 휘돌아 가며 강하게 드러나는 대상이고 확실한 구도이기 때문에 난이도가 높은 그림은 아니었을 것이다. 다만 이렇게 평범한 소재의 경우에는 명암의 차이를 사진에서 보이는 것보다 훨씬 크게 표현하면서, 색감과 질감 표현에서 자기만의 개성을 나타내는 것이 중요하다. 사진이 전달하는 정보는 그야말로 힌트에 머무르는 것도 창작자의 자유의지가 성장하기 좋은 중요한 요소가 된다.

4. 카페가 있는 도로(유성펜+수채화)

큰 도로변 사이사이 골목들도 온통 알록달록한 카페로 가득한 관광지의 풍경이다. 이 사진을 그림으로 옮겨 스케치를 시작할 때에는 수채화로 채색할 계획이었기 때문에, 물 흡수와 번짐이 직딩하여 가징 자주 사용하는 중목지에 연필 스케치를 끝냈다.

하지만 스케치가 끝나갈 무렵, 이렇게 깊이 있는 명암을 가지고 있는 건축물과 보도블럭이라면, 수성이나 유성 펜 터치로 거의 다 채운 후, 마지막 즈음에 담채화처럼 슬쩍 수채화 얹기를 하여 끝내고 싶다는 새로운 작업계획이 머릿속을 온통 지배하고 있었다.

작업 계획에 변동이 생기는 것은 늘 가능한 일이지만, 이렇게 스케치를 끝낸 상태에서 사이즈나 재료 자체를 바꾸는 경우는 흔치 않은 일이다. 이미 스케치가 끝난 중목지는 펜 터치하기에 너무 거칠므로, 세목지로 종이를 바꿔 다시 스케치해야 하기 때문에 한참을 고민했다. 결국 세목지에 스케치를 프린팅 하는, 나름대로 기발한 기술을 이용하여 변심한 작업 쪽을 지속하기로 했다.

그리하여 중목지에 스케치 된 원본에는 수채화로만 진행한 그림으로 한 장, 스케치를 출력하여 펜 터치를 올린 후 수채화로 마감한 그림이 또 한 장 탄생하여, 이란성 쌍둥이 같은 그림 두 점이 생겼다.

사진 1

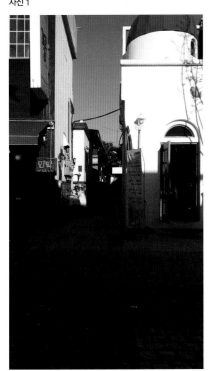

사진 2

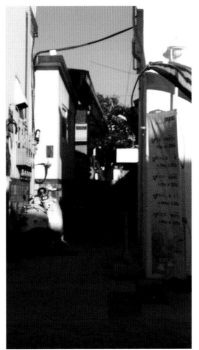

사진 3

사진1, 2, 3과 스케치 》 가을날 오후 5시가 넘은 늦은 오후햇살이라 그림자가 길어도 너무 길지만, 그렇기 때문에 명암대비가 극명한 장점이 있다. 같은 장소로 다가가며 핸드폰으로 찍은 세 장의 사진을 출력해 놓고 보는 동시에, 스케치 하면서 궁금한 부분들은 확대하여 자세히 보려 노력하였으나, 아쉽게도 핸드폰 카메라여서 선명도가 많이 떨어졌다.

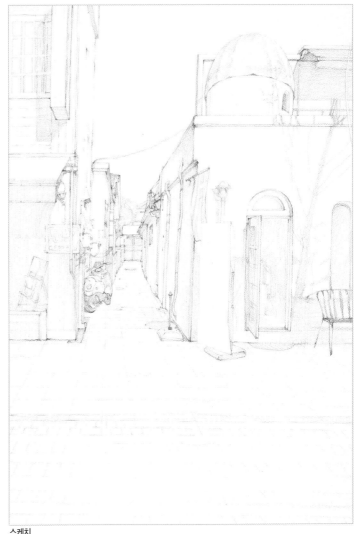

스케치

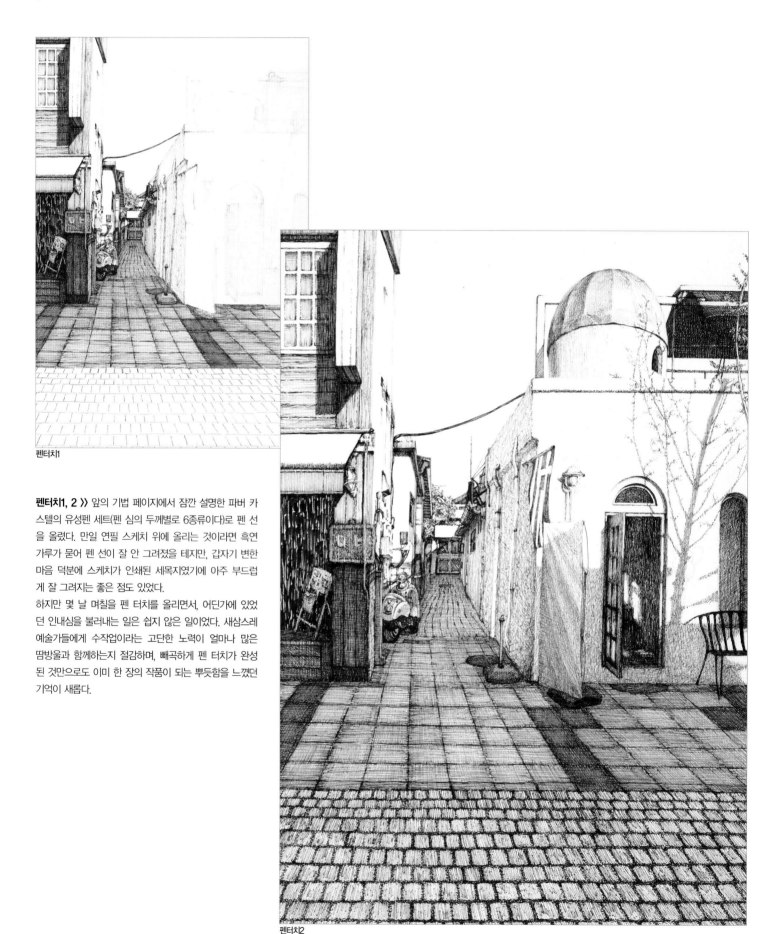

펜터치1

펜터치1, 2 〉〉 앞의 기법 페이지에서 잠깐 설명한 파버 카스텔의 유성펜 세트(펜 심의 두께별로 6종류이다)로 펜 선을 올렸다. 만일 연필 스케치 위에 올리는 것이라면 흑연 가루가 묻어 펜 선이 잘 안 그려졌을 테지만, 갑자기 변한 마음 덕분에 스케치가 인쇄된 세목지였기에 아주 부드럽게 잘 그려지는 좋은 점도 있었다.

하지만 몇 날 며칠을 펜 터치를 올리면서, 어딘가에 있었던 인내심을 불러내는 일은 쉽지 않은 일이었다. 새삼스레 예술가들에게 수작업이라는 고단한 노력이 얼마나 많은 땀방울과 함께하는지 절감하며, 빼곡하게 펜 터치가 완성된 것만으로도 이미 한 장의 작품이 되는 뿌듯함을 느꼈던 기억이 새롭다.

펜터치2

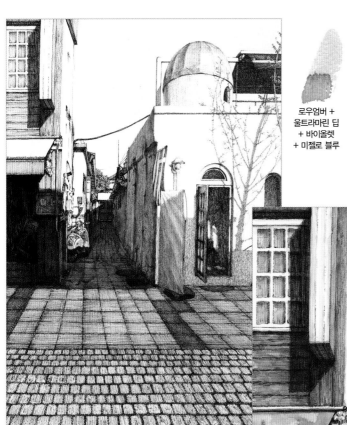

| 로우엄버 +
울트라마린 딥
+ 바이올렛
+ 미젤로 블루 | 앞의 색 +
옐로우오렌지
+ 퍼머넌트
옐로우 라이트 | 로우엄버 +
울트라마린 딥
+ 바이올렛
+ 미젤로 블루 | 세룰리안 블루
+ 코발트 블루 | 옐로우커 +
번시시에나 | 레드 브라운 +
울트라마린 딥 | 오렌지 +
퍼머넌트 레드 | 앞의 색 +
퍼머넌트 로즈 |

초벌

초벌 〉〉 색상표에 나와 있는 저채도의 무채색을 만들어 왼쪽 어두운 면부터 첫 채색을 해 보면, 이미 드로잉으로 한 겹 씌워져 있는 바탕이므로 색상이 조금만 올라가도 면이 꽉 차는 그득함이 느껴질 것이다. 남아 있는 첫 색에 옐로우 오렌지와 퍼머넌트 옐로우 라이트를 섞어 흰 벽면의 어두운 쪽을 채우며, 물감과 물의 농도조절에 대한 감을 찾아보자.

중벌 〉〉 개인적인 느낌일 수 있겠으나, 펜 터치가 너무 깔끔하고 단정한 느낌이랄까, 정리된 이미지가 강하고 답답하다고 느껴지기에 수채물감이 올라가는 부분 중 넓은 곳은 일부러 물감 얼룩을 남겨 놓으며 채색했다.

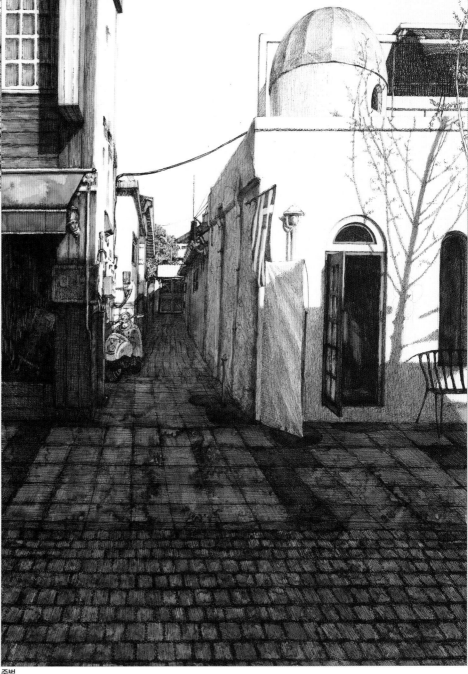

중벌

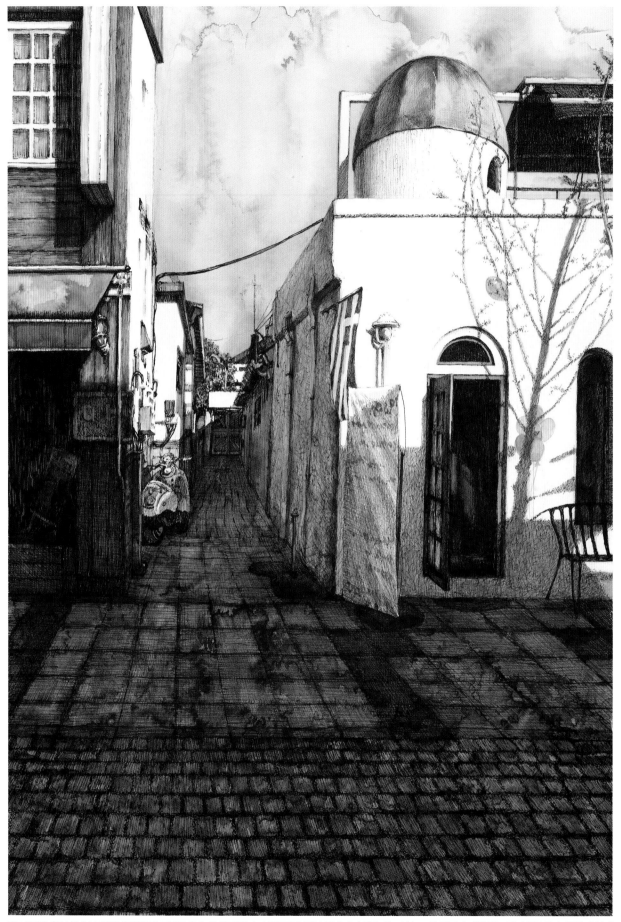

펜+수채화 완성 ≫ 이 그림은 꼼꼼하게 드로잉 해 놓은 펜 터치가 수채물감에 덮여 뭉개지지 않을 정도의 농도를 만들어 채색하는 것이 중요하다. 물론 유성펜이기에 번지지는 않지만 자칫하면 검정 테이프를 붙여 놓은 듯이 편평해 보이면서 공간감을 잃는 답답한 부분이 나올 수 있다.

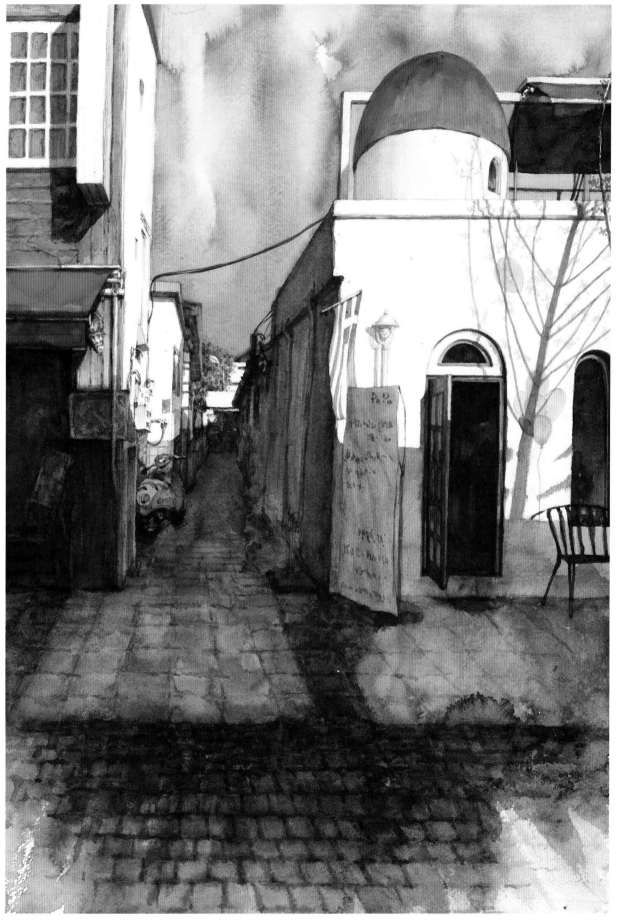

보너스 그림 - 수채화 완성 ≫ 맨 처음에 중목지에 연필로 스케치 했던 그림은 원래 계획대로 이렇게 수채화로 완성하였다. 같은 주제의 서로 다른 느낌을 감상해 보기 바라며, 수채화 물감이 주는 경쾌함과 함께 폭넓은 깊이감이 주는 자유로운 아름다움을 공감한다면 좋겠다.

5. 베네치아의 수로

주변을 둘러보면 가족 구성원들이 한 분야나 비슷한 계열의 직종을 가진 가정들이 많다. 대다수 가족들에게서 나타나는 현상이기는 하지만 우리 집도 예외는 아니어서, 그림을 전공한 우리 부부의 양가에는 유독 예술계열 종사자들이 많다.

이 풍경은 그 중 건축을 전공한 오빠가 이탈리아에 다녀와 보내준 자료로, 언젠가 따로 건물이나 여행지 풍경 그리는 테마로 실기교재를 만들게 된다면 필요할 것 같아, 다른 나라 여행한 사진도 보내 달라고 해서 잔뜩 저축해 놓고 있는 사진 중 하나이다.

필자의 경우 가족이 보내준 사진이라 큰 문제는 없으나, 저작권이 있으므로 책자나 인터넷을 이용한 사진자료를 사용하여 그림을 그리고, 허락 없이 전시장이나 지면에 발표하면 안 된다. 드물게 내가 직접 촬영한 사진이 아니라서 이 장소에 대한 각별한 추억이나 이야깃거리는 없지만, 뱃길 즉 '수로'라는 특별함이 이 책의 주제를 더 다양하게 만들어 줄 수 있을 것이라는 생각이 들어 선택하게 되었다.

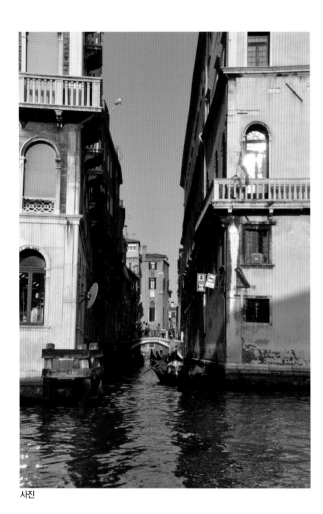

사진

사진과 스케치 》 중목지 300g에 2B심이 들어간 샤프 펜으로 스케치를 시작했다. 사진의 위3층까지 빼곡하게 넣게 되면 종이 비례상 상대적으로 물 부분의 분량이 적어지므로 건물의 2층까지만 그리는 것으로 구도를 잡았다. 건물의 측면에 있는 많은 창문들은 기울기와 간격만 표시한다고 마음먹고 스케치해야 머리가 덜 복잡할 것 이다. 이후에 큰 어둠의 면적을 무채색 톤으로 채워 칠하는 과정에서 스케치해 놓은 많은 부분이 지워지듯이 덮여버리므로, 불필요한 시간 낭비를 피하자는 의도도 있다.

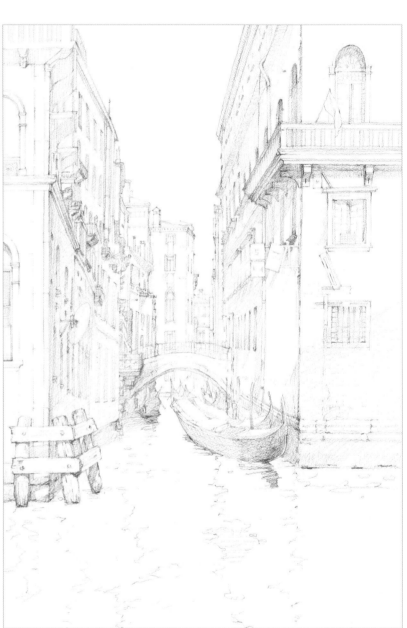

스케치

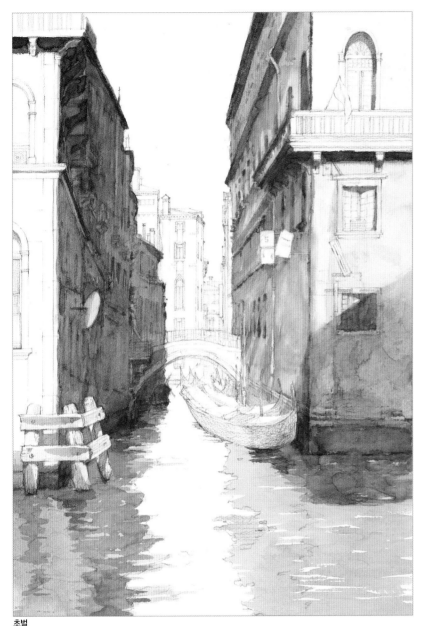

초벌

초벌 부분1

초벌 부분2

초벌 >> 로우엄버에 울트라마린 딥을 섞은 기본 무채색을 듬뿍 만들어 놓는다. 여기에 세룰리안 블루와 오페라, 레몬 옐로우를 차례로 섞어 가며, 색상의 맛에 미묘하게 변화를 준다. 그렇게 하면 대각선 모양의 어두운 건물면이 단순한 회색이 아닌, 그림 전체에 떠다니는 여러 가지 색상들이 조금씩 묻어 있는 듯한 다양하고 깊이 있는 무채색으로 느껴질 것이다.

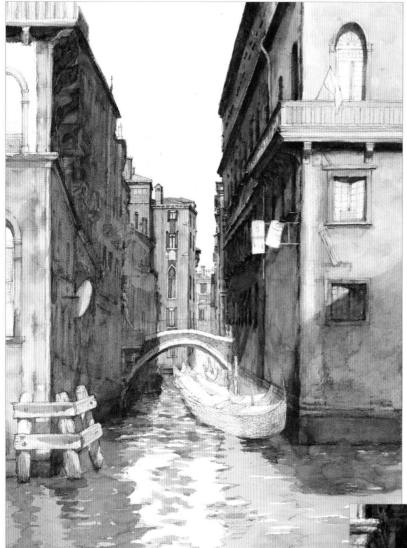

중벌11

중벌 부분

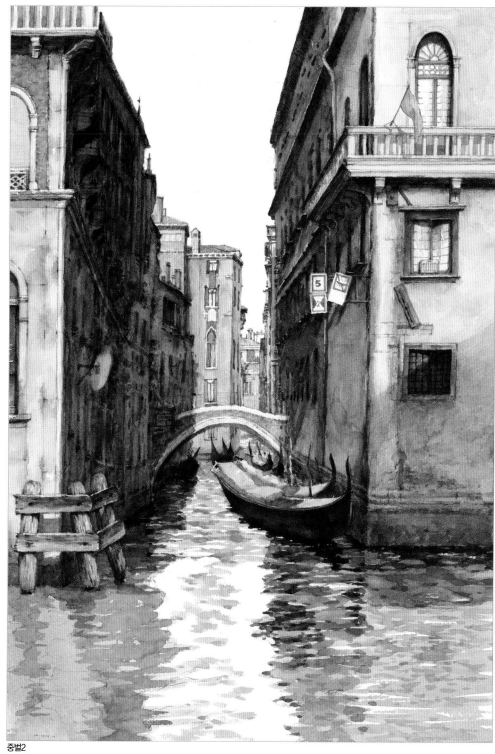

중벌2 »» 앞의 초벌과정에서 건물 세부를 묘사할 때에는 평붓을 사용하여 건물의 기울기나 창문의 각진 모양새를 잡았다면, 중벌세부 과정에서는 사진과 같이 둥근 붓을 사용하여 어두운 곳으로 물방울을 모아 가며 묘사하고 깊이 있는 공간감을 표현한다. 사진 원본에는 곤돌라에 타고 있는 관광객들과 다리를 건너는 사람들이 있으나 풍경에만 집중케 하고 싶어 인물은 제외하였다.

중벌2

로우엄버 + 울트라마린 딥 + 세룰리안 블루 / 앞의 색 + 오페라 / 전체색 + 레몬옐로우 / 옐로우커 + 울트라마린 딥 + 오페라 + 옐로우 그린 / 옐로우커 + 울트라마린 딥 + 오페라 세루리안 블루 / 앞의 색 + 반다이크 브라운 + 울트라마린 딥 / 번트시에나 + 울트라마린 딥 / 퍼머넌트 옐로우 라이트 + 오페라 / 앞의 색 + 퍼머넌트 로즈 + 크림슨레이크 / 옐로우 오렌지 + 울트라마린 딥 + 퍼머넌트 로즈 / 앞의 색 + 세피아+ 미젤로 블루 / 세피아 + 인디고 / 앞의 색 + 반다이크 그린 + 바이올렛

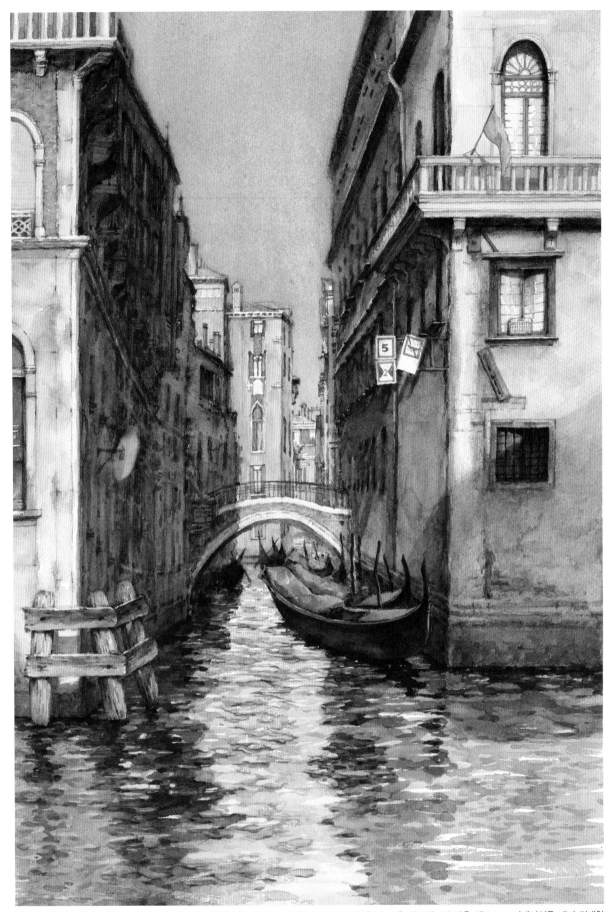

완성 >> 하늘을 채색하기 전에 한참을 생각에 잠겼다. 평소와 같이 물 번짐으로 단번에 채색할지, 짙은 하늘색부터 밝은 색으로 그러데이션을 내며 전개할지 머릿속 그림을 완성하면서 이리저리 생각을 정리한 후, 결국 밀도 변화나 특별한 효과 없이 덤덤하게 채색하였다. 그 이유는 건물의 복잡함과 물에 반영된 색감이나 터치들만으로도, 이미 충분히 화면이 그득하게 채워진 느낌이 있다고 판단했기 때문이다.

6. 통영의 해안길

지난 5월에 통영으로 가족여행을 다녀오면서 느낀 점인데, 우리나라의 봄날이 유럽의 기후처럼 습도가 적고 쾌청하면서 햇볕은 더욱 따가워지고 있는 것 같다. 선남선녀들 봄바람 나면 이러할까 싶을 정도로 두근거리게 좋은 날씨를 경험하면서, 짧고 소중하기에 더 기가 막히게 좋은 봄날을 카메라에 담아 놓았다.

조금씩 나이가 들어가며 가족과 함께하는 시간들이 얼마나 소중한지를 각성하게 되는 것 같다. 1박2일의 여행은 쉽게 계획하고 실행에 옮길 수 있어 대수롭지 않았었는데, 이렇게 3대에 걸쳐 10명이 넘는 대가족이 남해를 여행하며 숙식을 함께 해 보니, 행복한 느낌 뒤편에 점차 연로해지시는 부모님과 다시 이 장소에 올 일은 아마도 없겠구나 라는 생각이 슬쩍 스미어 나온다.

이 그림을 책의 마지막 그림으로 택한 이유는 필자가 느낀 소중함과 행복, 그리고 가슴 저미는 가족에 대한 고즈넉한 감성도 함께 있기 때문이다. 일기가 개인의 일상을 기록하는 좋은 수단이라면, 이렇게 여행지를 그려 놓는 것 또한 일기 못지않은 특별한 추억 저장소가 된다.

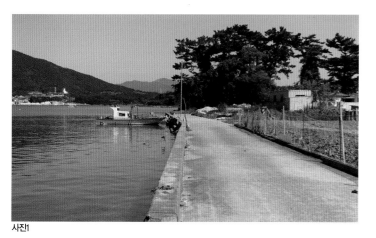

사진1

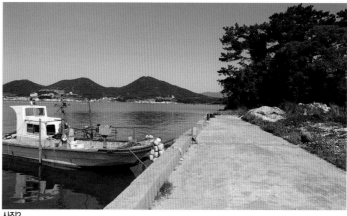

사진2

사진1, 2와 스케치 » 한 장소를 촬영한 많은 사진들 중 두 장을 추려내어, 그 중 한 장을 주된 테마로 잡아 중심을 잡고, 또 다른 사진으로 궁금한 세부모양이나 명암관계를 살펴보며 샤프펜으로 꼼꼼하게 스케치 하였다. 각자 그림 유형이나 스케치 습관에 따라, 이렇듯이 자세하게 하는 경우도 있고, 크게 공간 구획만 해 좋고 채색하면서 구체적인 묘사를 하는 경우도 있으니, 스케치 유형은 연습을 거듭하면서 자신에게 맞는 방식을 찾는 것이 좋다.

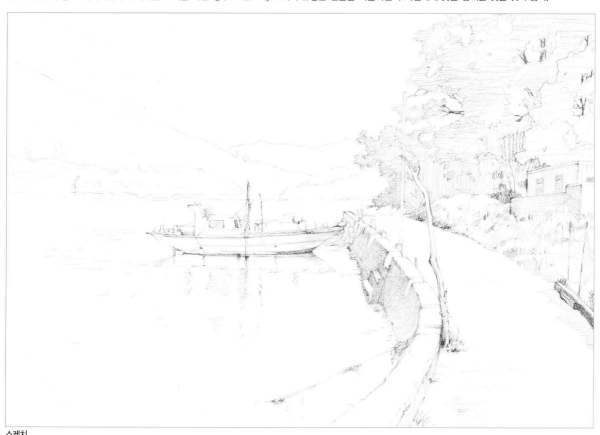

스케치

초벌1, 2 》 여기에서는 채색할 부분에 미리 해 놓던 물 바림(물 칠) 대신, 그림의 상단 전체를 세룰리안 블루에 울트라마린을 약간 섞은 옅은 푸른색으로 칠했다. 그 색이 마르기 전에 바이올렛과 반다이크 그린을 섞어 색을 짙게 만들어 크게 보이는 산의 칠하고, 남은 색에 오페라를 조금 섞어 가라앉은 보라색 톤을 만들어 가장 멀리 있는 산을 표시한다. 이 때 서로간의 색 번짐이 충분히 조절 가능한 정도가 될 수 있으려면, 종이에 물기가 잦아들어 반짝이는 물 광택이 거의 없어질 즈음에 다음 색을 얹어야 한다.

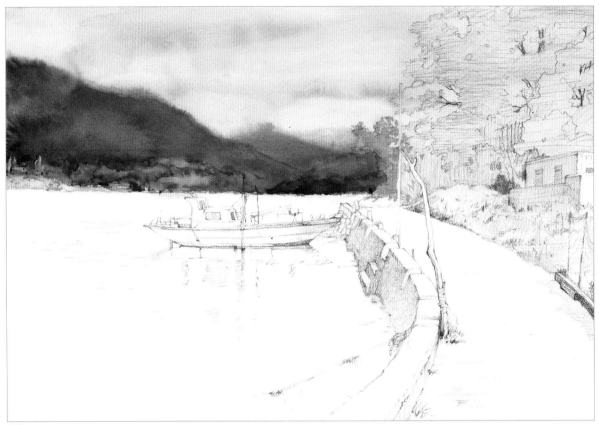

초벌1

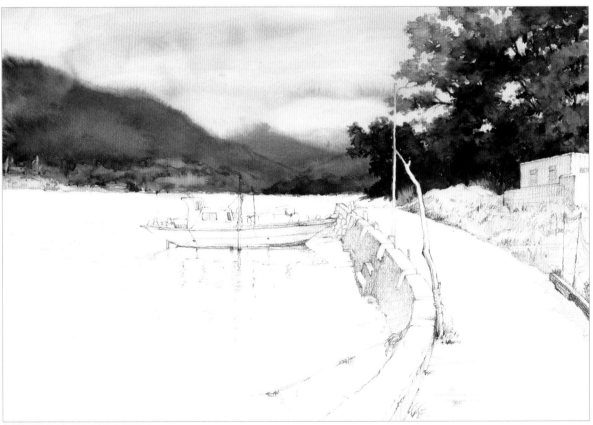

초벌2

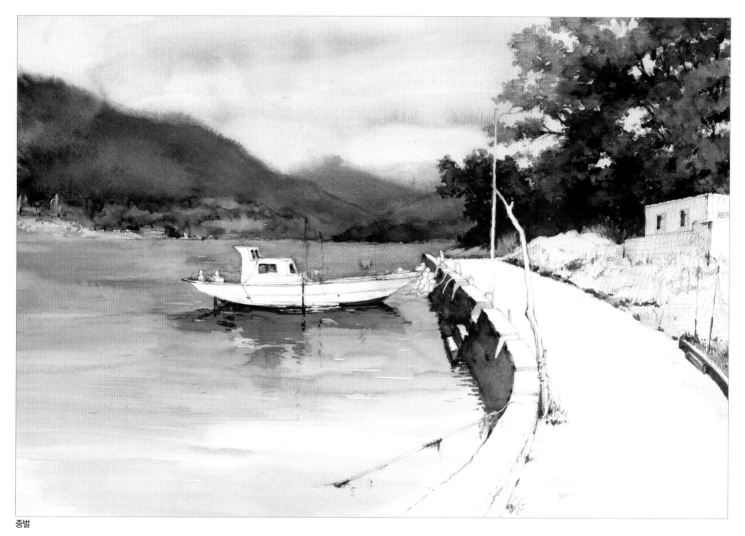

중벌

중벌 〉〉 바닷물을 채색할 때에는 울트라마린 딥보다 세룰리안 블루의 양으로 색상 톤을 만들고, 물을 넣어가며 색상의 맑기 정도를 가늠하여 칠한다. 하늘도 산과 바다도, 비슷한 색 계열의 면적이 넓은 곳은 만든 색을 평붓에 묻혀 빠르게 색칠하되, 거의 한 번의 채색으로 끝이 날 수 있도록 해야, 깔끔하고 시원한 결과를 얻을 수 있다.

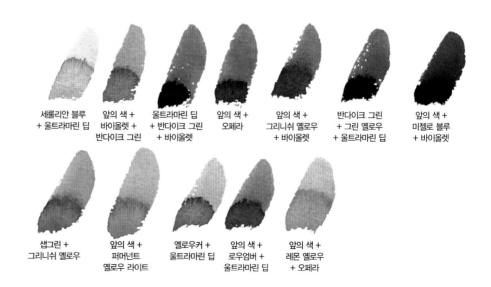

세룰리안 블루
+ 울트라마린 딥

앞의 색 +
바이올렛 +
반다이크 그린

울트라마린 딥
+ 반다이크 그린
+ 바이올렛

앞의 색 +
오페라

앞의 색 +
그리니쉬 옐로우
+ 바이올렛

반다이크 그린
+ 그린 옐로우
+ 울트라마린 딥

앞의 색 +
미젤로 블루
+ 바이올렛

샙그린 +
그리니쉬 옐로우

앞의 색 +
퍼머넌트
옐로우 라이트

옐로우커 +
울트라마린 딥

앞의 색 +
로우엄버 +
울트라마린 딥

앞의 색 +
레몬 옐로우
+ 오페라

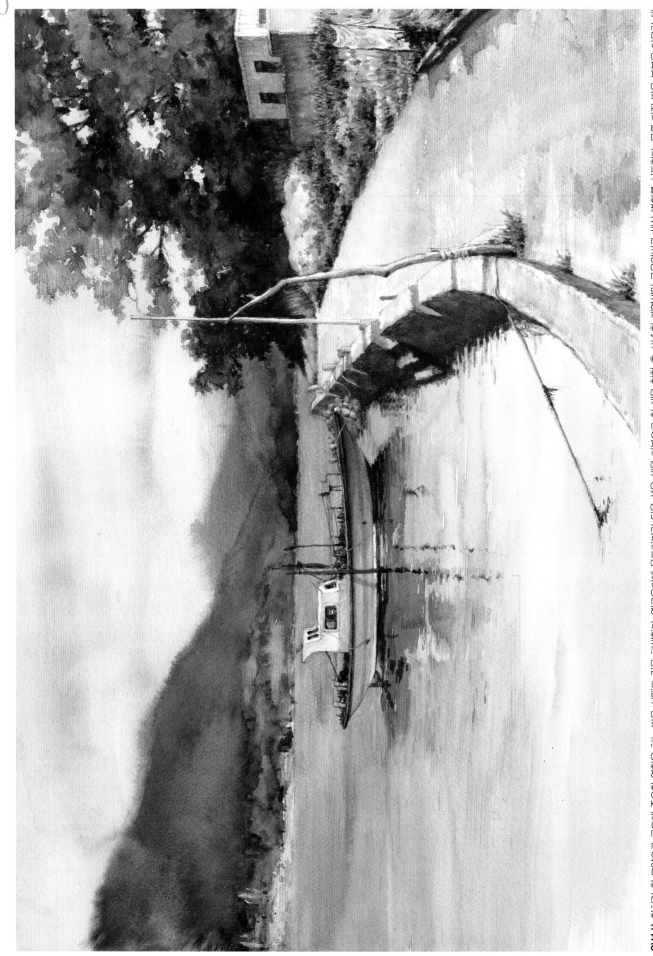

완성 》 돛처럼 흰 모양으로 구도에 중요한 역할을 하는 밝은 부분 시멘트 길을 채색한다. 엘로우커에 담은 맑은 세을 기분으로 첫 세을 칠한 후, 비슷한 계열색인 로우엄버로 색상 변화를 시도한다. 물론 가장 밝은 부분은 이무런 채

색도 안 하는 것으로 명암구분을 해야 좋지만, 끈이나 붉이 밝은 면과 같이 작고 세밀을 넣기에 밝은 부분이라 이곳을 넣과 같이 끈이나 세밀을 조금 따내어 흰색을 그리는 것으로 보정하면서 완성하면 된다.

수산나의
길 그리기

ISBN : 978-89-93399-65-3

가 격 : 13,000원

초판 인쇄 : 2016년 9월 30일
초판 발행 : 2016년 10월 7일

저　　자	김수산나
기　　획	구본수
사　　진	김용대
디 자 인	오승열
마 케 팅	박좌용

펴 낸 곳	미대입시사
출판등록	1989년 3월 15일 서울 라–09923
주　　소	04074 서울시 마포구 어울마당로 26 제일빌딩 3층
전　　화	02–335–6919 / Fax 02–332–6810
홈페이지	www.artmd.co.kr / www.화구몰.com

이 도서의 국립중앙도서관 출판시도서목록(CIP)은 서지정보유통지원시스템 홈페이지(http://seoji.nl.go.kr)와 국가자료공동목록시스템(http://www.nl.go.kr/kolisnet)에서 이용하실 수 있습니다.
(CIP제어번호 : CIP2016023424)